처음부터 차근차근 배우는

잘 그릴 수 있을 거야
색연필화

처음부터 차근차근 배우는
잘 그릴 수 있을 거야 색연필화

초판 1쇄 발행 2020년 10월 15일
　　2쇄 발행 2024년 06월 10일

지은이 김예빈 | **발행인** 백명하 | **발행처** 도서출판 이종
출판등록 제 313-1991-16호 | **주소** 서울시 마포구 월드컵북로1길 50 3층
전화 02-701-1353 | **팩스** 02-701-1354

편집 권은주 | **디자인** 오수연 박재영 | **마케팅** 백인하 신상섭 임주현 | **경영지원** 김은경

ISBN 978-89-7929-318-0 13650

* 책값은 뒤표지에 표기되어 있습니다.
* 도서출판 이종은 작가님들의 참신한 원고를 기다리고 있습니다.
* 이 도서는 친환경 식물성 콩기름 잉크로 인쇄하였습니다.

「이 도서의 국립중앙도서관 출판예정도서목록(CIP)은 서지정보유통지원시스템 홈페이지(http://seoji.nl.go.kr)와
국가자료종합목록시스템(http://www.nl.go.kr/kolisnet)에서 이용하실 수 있습니다. (CIP제어번호 : CIP2020038592)」

미술을 읽다, 도서출판 이종
WEB www.ejong.co.kr
BLOG blog.naver.com/ejongcokr
INSTAGRAM @artejong

처음부터 차근차근 배우는

잘 그릴 수 있을 거야

색연필화

김예빈 지음

EJONG

CHAPTER 3

과일

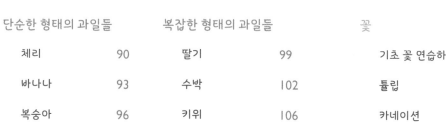

CHAPTER 4

꽃과 디저트

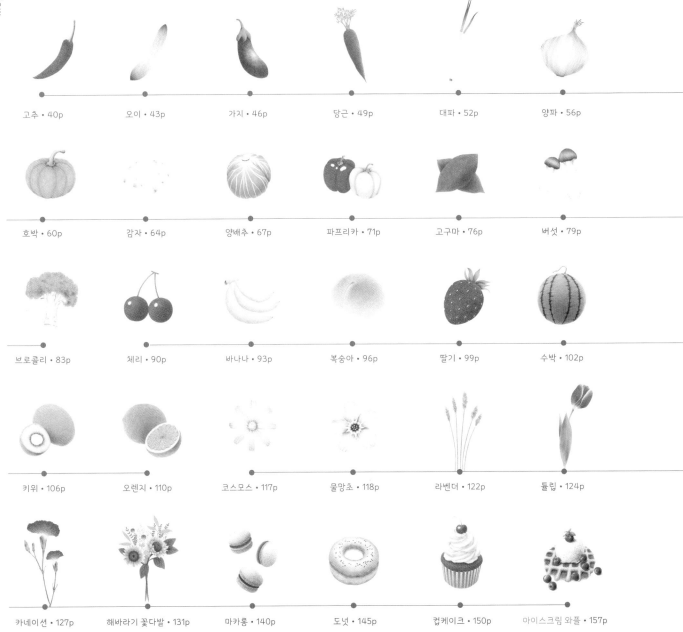

강의를 하다보면 초보자분들께 이런 질문을 자주 받습니다.
"저는 그림을 못 그리는데 잘 그릴 수 있을까요?"
이런 질문을 하는 이유는 그림에 자신감이 없기 때문이지요. 또는 혼자 영상이나 책을 보고 따라 그리다가 자기 그림이 어딘가 이상한 것 같은데 어디를 고쳐야 할지 몰라 헤매는 분들도 있습니다.

마치 노래를 부를 때 즐기고 싶다면 노래방에서 원하는 노래를 마음대로 즐겁게 부르면 되고 노래를 잘 부르고 싶다면 음정과 박자를 맞추며 연습을 해야 하는 것처럼 그림도 '즐길 것인지', '잘 그리고 싶은지'의 목적에 따라 방법이 달라집니다. 그림을 잘 그리고 싶다면 기본기를 탄탄하게 배운 후, 그 위에 스타일을 얹어 자신만의 그림을 그려야 합니다.

이 책은 그림을 '잘 그리고 싶은' 분들을 위해 쓰였습니다. 격자(그리드) 없이도 뭐든지 눈으로 보고 쓱쓱 그릴 수 있고 사물을 쉬운 도형 구조로 파악해서 밑그림을 그릴 수 있도록 이해하기 쉽게 단계별로 설명하고 있습니다. 색연필화의 다양한 기법을 소개하고 있어 기초부터 차근차근 실력을 쌓아 올릴 수 있습니다.

좋은 선생님은 단순히 기술만을 알려주는 사람이 아니라, 학생의 잠재된 능력을 끌어내는 사람이라고 생각합니다. 이 책이 여러분의 잠재된 재능에 작은 불씨를 피우고 빛을 발할 수 있게 해주는 좋은 선생님이 되길 바랍니다.

아울러 이 책을 집필할 수 있도록 멋진 기회를 주신 도서출판 이종의 관계자분들께 감사드립니다. 그리고 집필에 큰 도움을 주신 제 멘토 이곤호 선생님, 많은 경험을 쌓을 수 있게 해준 열정적인 수강생 여러분들 감사합니다.
마지막으로, 사랑하는 가족들에게도 감사 인사를 전합니다. 고맙습니다.

김예빈

시작하기

재료 소개

색연필화에 필요한 기초 재료를 소개합니다

1) 연필

연필은 목탄에서 유래된 재료로 흑연과 점토의 혼합물을 구워서 만든 심이 중앙에 있고 나무로 둘러싸서 만든 재료로 단단함과 농도에 따라 여러 가지가 있습니다. 우리가 보통 필기용으로 가장 많이 쓰는 HB는 Hard(하드)의 H, Black(블랙)의 B를 의미합니다. H, 2H, 3H 등 H의 숫자가 높을수록 심이 단단하고 밝은 색을 내기가 수월하며, B, 2B, 4B 등 B의 숫자가 높을수록 무르고 어두운 색을 내기가 수월합니다. 브랜드에 따라 3H까지 있기도 하고, 6H까지 있기도 하고, 9H까지 있기도 합니다.

반대로 또 브랜드에 따라 6B까지 있기도 하고, 9B까지 있기도 합니다. 보통 필기할 때에는 HB나 B를 많이 사용하며 그림의 밑그림으로 스케치를 할 때는 B나 2B를 많이 쓰게 됩니다. 연필소묘를 할 때는 4B를 기본으로 하여 2B나 6B를 함께 쓰기도 합니다. 그러나 이것은 개인 취향에 따라 다르게 쓰이기도 합니다. 3H~2B로 연필그림을 그리는 분들도 많고, HB로 스케치를 하시는 분들도 있습니다.

저는 연필소묘를 할 때에 톰보 4B, 6B와 스테들러 마스 루모그래프(Mars Lumograph) 100 2B를 추천하는 편이고, 색연필 그림을 그릴 때 스케치용으로는 스테들러 마스 루모그래프 100의 HB나 2B를 추천하는 편입니다.

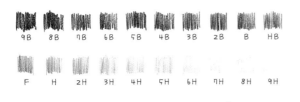

2) 색연필

색연필은 브랜드에 따라 여러 종류가 있지만, 크게 수성과 유성으로 분류할 수 있습니다. 수성 색연필의 경우 수채화 같은 발색으로 은은한 느낌의 표현이 가능하며 물이 닿으면 번지는 성질 때문에 수채화와 비슷한 표현도 가능합니다. 유성 색연필처럼 쨍하고 선명하게 발색되진 않습니다. 유성 색연필은 선명한 발색이 장점이며, 유성이라서 물과 혼합작용은 없으며 단점은 너무 힘을 줄 경우 우유막 같은 코팅이 형성되면서 미끌거린다는 단점이 있습니다.

수성 색연필은 파버카스텔 알버트뒤러 수성 72색, 까렌다쉬 뮤지엄 아큐렐레 수성 76색을 추천하는 편이고, 유성색연필은 프리즈마 유성 72색, 까렌다쉬 루미넌스 6901 유성 76색을 추천합니다. 수성색연필과 유성색연필을 혼합해 사용할 수도 있습니다.

이 책에서는 '프리즈마 유성 색연필 72색'을 사용했습니다.

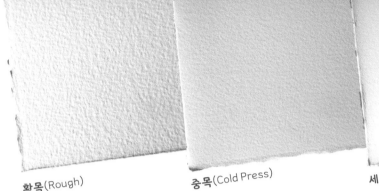

황목(Rough)

두껍고 표면이 엠보싱 같이 울퉁불퉁한 독특한 특징을 가지고 있어서 특유의 독특한 표현이 가능합니다. 다만 세밀한 묘사는 어렵습니다.

중목(Cold Press)

일반적으로 가장 많이 쓰입니다. 요철이 적당해서 어느 정도 세밀한 묘사도 가능하며, 여러 가지 표현이 가능합니다.

세목(Hot Press)

표면이 곱고 매끄러워 세밀한 표현을 하기 좋습니다. 디테일한 묘사가 많이 들어가는 사실적인 그림에 가까울수록 세목을 사용하는 것이 적합합니다.

3) 종이

종이제조업체들은 용도별로 제품을 만드는 편입니다. 용도에 따라 수채화용, 드로잉용, 파스텔용, 인쇄용 등이 있습니다. 그리고자 하는 그림의 스타일과 재료에 따라 종이를 골라서 사용합니다. 수채용지의 경우 종이는 표면의 정도에 따라 크게 세목(Hot Press), 중목(Cold Press), 황목(Rough) 3가지로 분류합니다.

색연필이나 연필 같은 드로잉의 경우 드로잉지나 켄트지 외에도 수채용지, 판화지도 종종 사용됩니다. 수채용지는 두꺼울수록 좋고, 드로잉용지는 보통 220g을 많이 쓰는데, 크로키 같은 가벼운 느낌으로 그릴 때는 얇은 종이를 많이 쓰고 밀도를 많이 올리는 작업의 경우에는 두꺼운 종이가 좋습니다. 종이를 선택할 때에는 표지에 적힌 종이 평량 정보(220g/m 등)를 참고하여 종이의 두께를 알 수 있습니다. 이 책에서는 '세르지오 색연필전용 스케치북(A4크기, 220g/m)'을 사용했습니다.

세르지오 색연필 전용 스케치북
A4, 220g/m

4) 그 외 준비물

- **연필**

 연필은 스케치할 때 필요합니다. 이 책에서는 '스테들러 마
 스 루모그래프(Mars Lumograph) 100 2B'로 진행합니다.

- **연필깍지**

 연필이 짧아지게 되면 깍지를 끼워서 길이를
 연장하여 쓸 수 있습니다.

- **지우개**

 지우개는 연필로 스케치를 하면서 잘못된 곳을 지울 때 필요
 합니다. 일반적인 필기용 지우개는 딱딱하기 때문에 미술용
 지우개를 사용하는 것이 좋습니다. 지우개는 쓰다보면 뭉툭
 해져서 정교하게 지우는 것이 어려운데, 이때에는 칼로 지우
 개를 잘라 쓰면 편합니다. 지우개를 자를 때는 대각선 방향
 으로 잘라야 다시 뾰족한 부분이 생기고 이 부분을 사용하면
 됩니다.

- **연필깎이**

 칼로 색연필을 깎아 쓰기도 하지만, 연필깎이를 쓰는 것이
 훨씬 편리합니다. 손잡이를 돌려서 쓰는 연필깎이가 좋으며
 쓰다가 길이가 너무 짧아서 잘 깎이지 않는 몽당색연필이 됐
 을 때는 연필을 돌려서 깎는 작은 연필깎이가 좋습니다. 파
 버카스텔 핸들 연필깎이처럼 2가지를 합쳐 놓은 제품도 있
 습니다.

5) 함께 쓸 수 있는 재료들

수채물감을 혼합해서 사용한 예

• **수성 색연필 + 유성 색연필 혼합**

수성 색연필과 유성 색연필을 혼합하여 사용할 수도 있습니다. 혼합하여 사용할 때는 유성 위에 수성을 올리는 것보단 수성 위에 유성을 올리는 것이 더 좋습니다.

• **수채물감 혼합**

색연필은 단독으로 쓰기도 하지만 수채물감과도 함께 쓸 수 있습니다. 수성색연필은 물을 섞어 수채화처럼 표현할 수 있지만, 수채물감과 혼합하여 쓰는 경우도 많습니다. 또는 수채물감으로 그림을 그린 후에 세밀한 묘사를 유성 색연필로 표현하는 경우도 많습니다.

아크릴물감을 혼합해서 사용한 예
-롯데마트문화센터 2018 봄학기 전단표지

• **아크릴물감 혼합**

아크릴물감으로 그림을 그린 후에 유성색연필로 표현할 수도 있습니다. 디테일한 표현이나 선 느낌 등을 다양하게 나타낼 수 있습니다.

6) 재료 보관 및 관리 방법

• 종이와 그림의 보관 및 관리 방법

종이는 구겨지거나 말리지 않게 평평하게 펴서 보관하는 것이 제일 좋습니다.

색연필 그림을 완성한 후에 픽사티브(fixative)를 뿌려 보호하면 색이 잘 묻어나지 않고 변색도 덜 됩니다. 픽사티브를 뿌릴 때는 냄새가 독하기 때문에 창문을 다 열어놓고 뿌리는 것이 좋으며, 멀리서 뿌려야 픽사티브액이 뭉치지 않습니다. 뿌린 후에는 완전히 건조된 이후에 보관해야 합니다.

그림은 평평하게 핀 상태로 아트백에 넣어 보관하거나 파일철에 보관하는 것이 좋으며, 유리를 끼워서 액자로 보관하는 것이 가장 좋습니다. 따뜻하고 습할수록 종이가 변질되기 쉬우므로 온도는 25°도를 넘지 않는 것이 좋으며, 습도는 60%를 넘지 않아야 좋습니다. 온도와 습도가 높을수록 곰팡이가 생기기 쉽고, 습도가 25% 이하로 낮으면 간혹 종이가 부서지기도 합니다. 일정하게 온도와 습도를 유지해야 좋기 때문에 지하실이나 욕실 등에 보관하는 것은 좋지 않습니다.

르프랑 픽사티브 정착제 스프레이 150m

• 색연필과 연필 보관 및 관리

색연필과 연필은 습도에 약하기 때문에 습기제거제를 함께 넣어서 보관하는 것이 좋습니다. 습기제거제는 김, 과자, 비타민 등의 패키지 속에도 있기 때문에 주변에서 흔히 쉽게 구할 수 있어요. 또한 색연필과 연필은 충격에 쉽게 부러지기 때문에 떨어뜨리거나 부딪히는 등의 충격을 주의해야 합니다.

색연필은 색상이 많기 때문에 계열별로 분류해서 보관하는 것이 쓸 때 편합니다. 연필꽂이에 계열별로 분류해서 꽂아두거나 화구박스나 케이스 안에 계열별로 분류해서 고무줄로 묶어서 보관하면 좋습니다.

기초 다지기

색연필화에 필요한 기초 기법을 소개합니다

1) 색연필화 기초

• 연필과 색연필 잡는 법

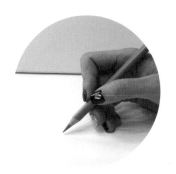 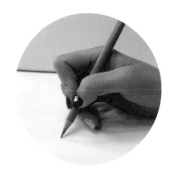

일반적으로 잡을 때 정교한 묘사를 할 때 긴 선을 쓸 때

• 연필 사용법(소묘, 뎃생/드로잉)

선 쌓아 밀도 올리기

힘을 준 부분 힘을 뺀 부분

직선을 차분하게, 곱게, 촘촘하게 그린다. 뽀족하게 깎은 연필로 직선을 교차시키며 쌓아서 표현한다.

연필은 선의 쓰임이 중요합니다. 연필은 뽀족하게 깎아서 직선으로 곱게 촘촘하게 쌓아 표현합니다. 심이 뭉툭할수록 굵고 거칠고 뭉개진 선이 나오며, 심이 뽀족할수록 정교하고 깔끔한 얇은 선이 나옵니다. 선을 쌓아 올린다는 느낌으로 차곡차곡 선을 쌓아 톤을 표현합니다. 선이 뭉개지지 않도록 주의해야 합니다. 손의 힘의 강약을 조절하여 밝고 어둡기의 명도를 표현할 수 있으며, 선을 곱게 쌓으려면 갑자기 확 교차하기보다는 방향을 조금씩 꺾어서 선을 차곡차곡 쌓는 게 좋습니다. 의도적으로 뭉개진 선을 쓰기도 하지만 초보자분들이 연습할 때는 고운 선을 연습하는 것이 실력 향상에 더 도움이 됩니다.

- 색연필 사용법

색연필 사용법 ··· 색연필은 연필의 쓰임과 거의 비슷합니다. 우리는 색연필화를 그릴 것이므로 색연필의 사용법을 좀 더 자세히 설명하겠습니다. 일단 크게 3가지로 나눌 수 있습니다.

힘주어 눌러 칠하기

슥슥 비벼 칠하기

선 쌓아 칠하기

힘주어 눌러 칠하기는 발색이 가장 높으며, 가루발생도 심한 편입니다. 종이에 가루 먹음이 심한 편이라 금방 미끌해지는 현상이 쉽게 생깁니다.

슥슥 비벼 칠하기는 발색은 중간정도로 미끌거림, 가루 발생, 종이에 가루 먹음도 중간 정도입니다.

선 쌓아 칠하기는 차곡차곡 선을 쌓아 칠하는 방식입니다. 발색은 앞의 두 가지보다 약하나 톤을 밀도 있게 쌓아올리면 발색도 좋은 편이고, 가루발생이나 종이에 가루 먹음도 적습니다.

선 연습하기 ··· 색연필을 잘 사용하려면 선 그리는 연습을 해야 합니다. 좋아하는 색이나 연습해보고 싶은 색상으로 여러 가지 선을 연습해보세요.

가로선 긋기

세로선 긋기

교차해서 긋기(크로스해칭)

둥글게 칠하기(둥근 스트로크)

가로선을 같은 길이로 최대한 촘촘하게 그어봅니다. 짧은 선으로도 해보고, 긴 선으로 해보세요. 짧은 선보다 긴 선이 더 그리기 어려울 거예요.

세로선도 같은 길이로 최대한 촘촘하게 그어봅니다. 짧은 선으로도 해보고, 긴 선으로 해보세요.

가로선과 세로선을 교차해 긋습니다.

빙글빙글 돌리면서 그어봅니다. 몽실몽실한 솜뭉치 같은 느낌이 될 거예요.

점찍기

점을 찍어봅니다. 톡톡 찍어보기도 하고, 작은 동그라미를 그려보는 느낌으로 큰 점도 그려봅니다.

짧은 선으로 강약 조절하기(찍고 풀기/스트라이킹 스트로크)

손의 힘을 천천히 빼면서 강약 조절하여 그어 보기도 하고 손의 힘을 갑자기 빼면서 강약 조절하여 그어보기도 해보세요. 꽃잎의 결이나 동물의 털 등을 표현할 때 많이 쓰이는 기법입니다.

물결모양으로 그리기

물결모양으로도 연습해봅니다.

한 방향으로 촘촘히 칠하기(해칭)

한 방향으로 선을 촘촘히 그어서 칠해봅니다. 힘을 균일하게 주고 그려야 합니다.

주의!

너무 뻑뻑하게 힘을 주고 그리지 않아야 합니다. 자칫 종이가 찢어질 수 있어요.

균일하지 않은, 방향성 없는 선으로 막 칠하지 않아야 합니다.

힘이 균일하지 않게 들어가서 얼룩덜룩해지지 않아야 합니다.

채색 연습하기

힘을 조절해서 한 방향으로 칠하기

1 손에 힘을 많이 줘서 강하게 칠하기

2 손에 힘을 살짝만 주고 칠하기

3 손에 힘을 빼고 살살 칠하기

4 손에 힘을 거의 주지 않으면서 더 살살 칠하기

그러데이션 연습하기

1 힘을 주면서 좌우로 칠하면서 점차 힘을 빼며 아래로 내려갑니다.

2 힘을 주면서 좌우로 칠하면서 점차 힘을 빼며 위로 올라갑니다.

3 힘을 주면서 위아래로 칠하면서 점차 힘을 빼며 오른쪽으로 칠해갑니다.

4 힘을 주면서 위아래로 칠하면서 점차 힘을 빼며 왼쪽으로 칠해갑니다.

그러데이션 겹쳐칠하기

2번 연결해서 칠하기

대각선 방향으로 아래에서 위로 그러데이션을 풀고 그 옆에 겹쳐서 방향을 조금 꺾어 똑같이 한 번 더 합니다.

3번 연결해서 칠하기

대각선 방향으로 아래에서 위로 그러데이션을 풀고 그 옆에 겹쳐서 방향을 조금 꺾어 똑같이 한번 더 하고, 그 옆에 방향을 조금 꺾어 또 한번 더 합니다.

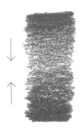

그러데이션 겹치기

위에서 아래로 점차 힘을 빼면서 그러데이션을 만들어 주고, 아래에서 위로 힘을 빼면서 그러데이션을 만들면서 둘을 만나게 합니다. 이러면 위아래가 어둡고 가운데가 밝은 상태가 됩니다.

다른 색과 혼합해서 칠하기

흰색을 섞어서 칠하기

색 혼합하기 1

색 혼합하기 2

왼쪽에서 오른쪽으로 그러데이션을 진행하고, 다른 색상 색연필로 오른쪽에서 왼쪽으로 그러데이션을 진행하여 서로 만나게 합니다. 저는 핑크(929)와 올리브 그린(911)로 진행했습니다.

흰색을 섞어서 칠하게 되면 불투명하면서 매끈한 느낌이 됩니다. 페일 버밀리온(921)을 칠한 후에 흰색(938)을 칠했습니다.

색연필의 색 혼합은 완전히 바뀌긴 않습니다. 밑 색이 조금 비치면서 칠해집니다. 여기서는 크림슨 레드(924)와 코펜하겐 블루(906)를 칠했습니다.

색연필의 색을 혼합할 때는 밝은 색부터 칠해야 혼합하기 좋습니다. 어두운 색 위에는 밝은 색을 칠해도 덧칠한 색이 잘 보이지 않기 때문입니다. 핑크(929)와 크림슨 레드(924)를 사용했습니다.

영역 칠하기

영역 안 칠하기

영역 안을 채우려면 그냥 칠하는 것보다 색연필 심 끝이 스케치 선을 향하게 해서 안쪽으로 칠해야 경계부분이 깔끔하게 칠해집니다. 바깥쪽에서 안쪽으로 칠해 나갑니다.

그냥 칠할 경우 테두리가 지저분해집니다.

테두리 지저분

영역 밖 칠하기

배경처럼 영역 밖을 칠할 때는 색연필 심 끝이 스케치 선을 향하게 해서 바깥쪽으로 칠해야 경계부분이 깔끔하게 칠해집니다. 영역의 형태가 원형일 경우 종이의 방향을 돌리면서 칠하는 것이 편합니다.

그냥 칠할 경우, 테두리 경계부분이 깔끔하지 않아요!

- 색연필과 종이와의 관계

종이에 색연필 가루를 먹일 수 있는 데에는 한계가 있습니다. 색연필을 부드럽게 칠하거나 선으로 촘촘히 쌓으면 색연필이 잘 올라가서 덧칠이 쉬운데, 힘을 너무 많이 주거나 너무 많이 덧칠을 할 경우에는 금방 미끌미끌해져서 잘 칠해지지 않게 됩니다. 그렇다고 너무 억지로 힘을 계속 가하면 점점 더 떡진 느낌이 들게 됩니다.

부드럽게 칠함

선을 촘촘히 쌓음

힘을 너무 많이 주고 칠함

느낌 표현

종이의 표면이 거칠수록 종이 질감이 보이기 때문에 가벼운 그림을 그리기에 좋고, 종이의 표면이 고울수록 세밀한 묘사가 가능합니다. 색연필 자체도 뭉툭하게 쓸 때와 뾰족하게 쓸 때의 느낌이 다르기 때문에 정교하고 세밀한 묘사를 해야 하는 그림을 그리고자 한다면 부드러운 종이에 뾰족하게 깎은 색연필을 사용합니다.

검은 색상의 종이나 크라프트지에 그리면 색다른 분위기를 낼 수 있습니다. 단 흰 색연필로 스케치를 해야 편합니다. 연필은 지워도 잘 지워지지 않고 지우개에 종이색이 묻거나 벗겨질 수도 있습니다.

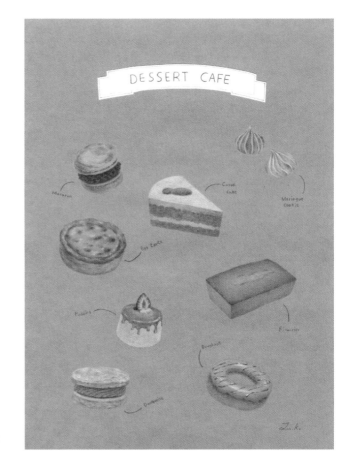

크라프트지에 그린 예

2) 색 이해하기

• 색상(Hue)

색상은 색의 3속성 중 하나로 색(Color)을 의미합니다. 일반적으로 색상환을 기본으로 하여, 색상환에서 거리가 가까운 색은 유사색, 거리가 먼 색은 대조색이라 합니다.

그리고 색상환에서 반대편에 있는 색은 보색이라 하며, 보색을 중심에 둔 좌우의 색을 반대색이라고 합니다. 예를 들어 빨간색의 보색은 청록색입니다.

• 명도(Value)

밝고 어두움의 정도를 명도라고 말합니다. 일반적으로 명도는 가장 밝은 색인 흰색을 10, 가장 어두운 색인 검은색을 0으로 하여 흰색에 가까울수록 고명도, 검은색에 가까울수록 저명도가 됩니다. 그림을 그릴 때 명암(明暗)을 표현하게 됩니다.

연필로도 명암을 표현해보고, 색상으로도 명암을 표현해봅니다. 색상은 빨강계열, 녹색계열, 파랑계열로 명도표현을 연습해보세요.

• 채도(Chroma)

채도란 색의 순수한 정도로 색의 선명도를 말합니다. 가장 깨끗한 색감인 높은 채도의 색을 순색이라 하며, 순색에 흰색이나 검은색을 섞어서 밝거나 어두워진 색을 청색이라 합니다. 또한 순색에 회색을 섞어서 색감이 낮은 채도로 흐려지고 탁해진 색을 탁색이라고 합니다.

채도가 높을수록 색은 선명하고 화사하고 쨍한 느낌이며, 이를 고채도라 합니다. 채도가 낮을수록 색은 은은하거나 중후한 분위기로 풀리며 이를 저채도라 합니다.

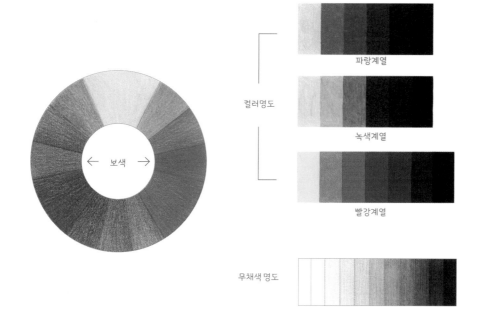

컬러명도

파랑계열

녹색계열

빨강계열

보색

무채색 명도

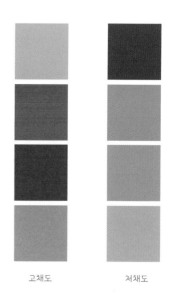

고채도 저채도

컬러차트

이 책에서 사용한 색연필 컬러 – 프리즈마 컬러 72색

Cream (914)	Ginger Root (1084)	Lemon Yellow (915)	Canary Yellow (916)	Yellowed Orange (1002)
Yellow Ochre (942)	Spanish Orange (1003)	Goldenrod (1034)	Sunbust Yellow (917)	Sand (940)
Orange (918)	Pale Vermillion (921)	Poppy Red (922)	Carmine Red (926)	Crimson Red (924)
Crimson Lake (925)	Magenta (930)	Process Red (994)	Mulberry (995)	Pink (929)
Blush Pink (928)	Light Peach (927)	Beige (997)	Peach (939)	Dark Purple (931)
Lilac (956)	Parma Violet (1008)	Violet (932)	Imperial Violet (1007)	Violet Blue (933)
Ultramarine (902)	Copenhagen Blue (906)	True Blue (903)	Light Cerulean Blue (904)	Peacock Blue (1027)
Cloud Blue (1023)	Indigo Blue (901)	Light Aqua (992)	Aquamarine (905)	Parrot Green (1006)
Yellow Chartreuse (1004)	Chartreuse (989)	Limepeel (1005)	Spring Green (913)	Apple Green (912)
True Green (910)	Grass Green (909)	Olive Green (911)	Dark Green (908)	Sepia (948)
Jade Green (1021)	Putty Beige (1083)	Light Umber (941)	Burnt Ochre (943)	Sienna Brown (945)
Terra Cotta (944)	Tuscan Red (937)	Dark Umber (947)	Dark Brown (946)	Warm Grey 20% (1051)
Warm Grey 50% (1054)	Warm Grey 70% (1056)	Cool Grey 20% (1060)	Cool Grey 50% (1063)	Cool Grey 70% (1065)
Black (935)	French Grey 20% (1069)	French Grey 50% (1072)	French Grey 70% (1074)	
Metallic Silver (949)	Metallic Gold (950)	White (938)		

* [956] 대신에 [1026] 또는 [1104]로 구성되어 있기도 합니다.

3) 빛과 그림자를 이해하여
 명암을 표현하는 법

명암을 연습하는 것에 있어서 기초 도형은 가장 기본이 되는 중요한 과정입니다. 도형을 연습하는 것은 재미있는 과정은 아니지만 매주 중요하기 때문에 꼭 해야 합니다. 연필이나 수채물감을 익힐 때도 초반에는 도형을 연습하게 됩니다.

도형의 종류는 여러가지가 있지만, 우리는 정육면체, 원기둥, 구를 연습하겠습니다.

정육면체

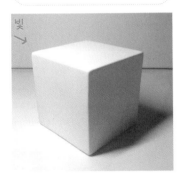

1

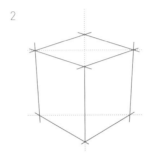

2

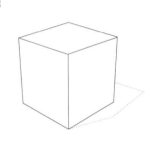

3

기초 도형인 정육면체를 그리는데, 빨강계열 색으로 진행해봅니다. 반사광 부분과 바닥그림자에 보색을 넣어 표현하는 경우도 많은데, 우리는 좀 더 쉽게 빨강계열만으로 연습해보겠습니다.

무엇을 그리든 가장 첫 번째로 해야 하는 것은 '크기 설정'입니다. 그 다음은 그릴 때 균형 잡는 것을 도와주는 '보조선'입니다. 연필로 어느 정도 크기로 그릴지 크기를 대략적으로 잡아주고, 가로선 2개에 세로선 1개를 그어 보조선을 그립니다. 보조선이 삐뚤어지면 스케치를 했을 때 스케치도 삐뚤어지기 때문에 보조선이 정확해야 합니다.

보조선에 맞춰서 육면체를 스케치합니다. 윗면이 조금 보이면서 옆면이 보이는 정육면체를 그립니다. 처음 그리는 분들은 보통 좌우대칭이 많이 틀어지기 쉬운데 균형을 잘 맞춰주며 스케치해야 합니다. 그리고 정육면체의 시점에 맞게 스케치를 해야 하는데, 현재 보고 있는 각도는 윗면이 조금 보이면서 옆면도 보이는 각도지요. 정육면체는 정사각형들이 만나서 입체물이 된 형태로, 정육면체를 완전 위에서 보면 길이가 모두 같은 정사각형으로 보이게 됩니다. 정육면체를 조금 위에서 내려다보면 윗면이 조금 보이게 되며, 아래로 갈수록 옆면이 좁아지게 됩니다.

이제 그림자를 스케치해야 합니다. 그림자는 빛을 이해해야 그릴 수 있는데, 빛의 방향과 거리 등에 영향을 받습니다. 우리가 그릴 정육면체는 빛을 앞쪽 45도 각도 위에서 비춘 빛으로 설정하여 그릴 거예요. 빛의 방향에 따라 그림자는 오른쪽에서 살짝 뒤로 간 그림자로 생기게 됩니다.

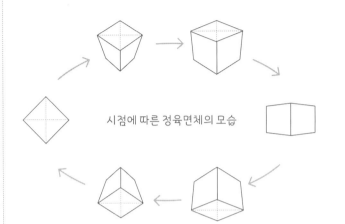

시점에 따른 정육면체의 모습

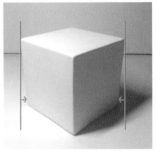

조금 위에서 내려다 봐서 아래로
갈수록 좁아지는 정육면체

45도 앞쪽에서 빛이 오는
정육면체

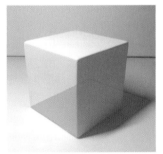

정육면체의 그림자1

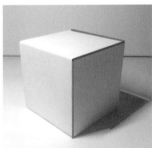

정육면체의 그림자2

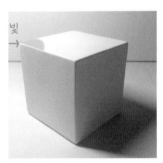

측면에서 빛이 오는 정육면체

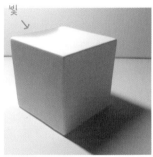

45도 왼쪽 뒤에서 빛이 오는
정육면체

그림자는 바닥면 전체에서 나오는 것이기 때문에 그림자를 그릴 때는 바닥면을 찾아주면 그리기가 좀 더 쉽습니다.

그림자는 물체의 형태를 따라가게 됩니다. 표시된 색깔의 부분이 그대로 그림자가 생깁니다.

빛이 오는 방향에 따라 그림자의 위치도 달라집니다.

4 5

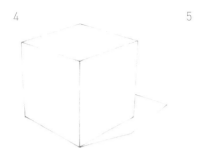

스케치가 끝나면 스케치 선을 깔끔하게 정리합니다. 도형은 선들이 만나는 꼭짓점을 정확하게 잡아줘야 정확한 스케치가 완성됩니다.

정리된 스케치 선을 지우개로 살짝 닦아냅니다. 지우는 것이 아니라, 종이가 상하지 않게 지우개를 살짝만 잡은 상태로 가볍게 닦아냅니다. 지우개로 너무 세게 지우면 종이가 상하기 때문에 살짝 닦아내야 합니다. 연필선이 진하게 남은 상태로 채색을 하게 되면 테두리선이 선명하게 보이기 때문에 입체감이 떨어지며, 밝은 색상의 경우 흑연이 묻어나와 때탄 느낌이 날 수 있으므로 조심히 닦아내야 합니다.

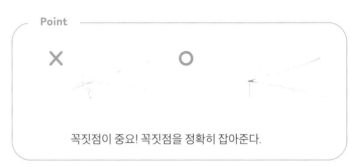

꼭짓점이 중요! 꼭짓점을 정확히 잡아준다.

정육면체의 명암

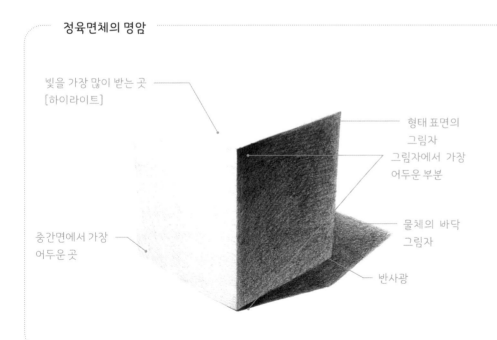

빛을 가장 많이 받는 곳
[하이라이트]

형태 표면의 그림자

그림자에서 가장 어두운 부분

물체의 바닥 그림자

중간면에서 가장 어두운 곳

반사광

빛 방향에 따라 중간 면에서 가장 어두운 부분은 제일 왼쪽의 바깥쪽 부분이라서 흑백으로 진행할 때는 보이는 그대로 진행하게 되는데, 색연필이나 수채물감처럼 컬러재료들은 '채도'의 영향을 받기 때문에 조금 다르게 진행됩니다.

빨간색이 주목성이 강한 색상이기 때문에 원래대로 진행하게 되면 뒤로 밀려나야 할 부분이 앞으로 나와 보이게 됩니다. 원근감이 흐트러지지 않으려면 빨강을 중앙부분 가장 앞에 튀어나온 부분에 위치시켜야 합니다.

우리가 그리는 정육면체 그림에서 면이 크게 밝은 면, 중간 면, 어두운 면 이렇게 3가지 면으로 나눠집니다. 색연필은 밝은 색부터 차근차근 진행하는 게 좋기 때문에 가장 밝은 면인 윗면부터 진행합니다. 윗면을 카나리 옐로(916)로 그러데이션을 내며 칠합니다. 윗면에서 가장 어두운 부분에서 빛을 받아 가장 밝은 하이라이트 부분까지 자연스럽게 풀어줍니다.

빛을 받아 가장 밝은 하이라이트 부분은 흰색으로 남겨둡니다. 연필심이 너무 뭉툭해진 채로 칠하거나, 색연필을 너무 눕혀서 잡아 칠하면 미끌거리면서 부슬부슬하게 칠해지게 됩니다. 심이 뾰족하게 유지되도록 자주 깎으며 칠해야 자연스럽고 깔끔하게 칠해지며 미끌거리지 않고 차곡차곡 잘 쌓여 올라갑니다.

중간 면을 카나리 옐로(916)로 연하게 칠합니다. 그러면 종이의 요철을 커버해주면서 색상이 더 예쁘게 나올 수 있는 밑색 역할을 하게 됩니다. 기본 밑색을 손에 힘을 너무 세게 주어 칠하면 미끌거려서 색연필이 잘 쌓이지 않습니다.

8

중간 면 바깥쪽에서 중앙부분을 향해 옐로우드 오렌지(1002)로 그러데이션을 내며 칠합니다. 2/3까지 덮어야 나중에 중앙이 하얗게 뜨지 않습니다.

9

포피 레드(922)를 중앙 부분부터 바깥쪽으로 그러데이션을 진행합니다.

10

앞쪽은 선명한 빨강인 크림슨 레드(924), 바깥으로 좀 더 밀려 나오면서 중앙은 포피 레드(922), 뒤쪽은 멀어지면서 옐로우드 오렌지(1002)로 3단계 그러데이션이 자연스럽게 진행됩니다.

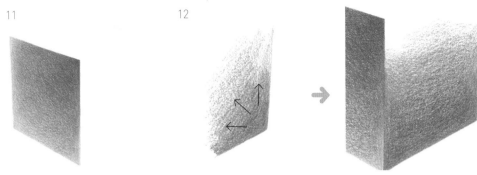

11
중간 면에 했던 것처럼 어두운 면을 카나리 옐로(916)로 연하게 칠합니다.

12
반사광부분을 크림슨 레이크(925)로 아래쪽부터 위로 갈수록 밝아지도록 그러데이션으로 풀어줍니다. 반사광 부분과 그림자 부분을 보색을 사용하여 표현하는 경우도 있는데, 그럴 경우에는 빨강의 보색인 청록을 사용하여 표현하면 됩니다. 우리는 빨강계열로만 진행하기 위해 크림슨 레이크(925)로 진행합니다.

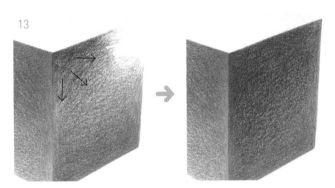

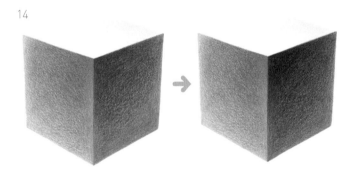

13
투스칸 레드(937)로 어두운 면에서 가장 어두운 부분부터 칠해서 아래쪽으로 갈수록 밝아지도록 그러데이션으로 풀어줍니다. 이전에 크림슨 레이크(925)로 칠했던 반사광 부분과 자연스럽게 연결되게 표현합니다.

14
블랙(935)으로 어두운 면의 가장 어두운 부분부터 칠해서 아래쪽으로 갈수록 밝아지도록 그러데이션으로 풀어줍니다. 투스칸 레드(937)로 칠한 부분보다 더 적은 영역을 칠해 어두운 부분을 더 강하게 표현합니다. 그러면 어두운 면이 블랙(935) → 투스칸 레드(937) → 크림슨 레이크(925)순으로 그러데이션이 됩니다.

15

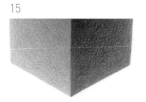

이제 바닥 그림자를 카나리 옐로(916)로 연하게 칠합니다.

16

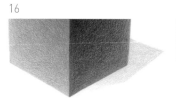

옐로우드 오렌지(1002)로 바닥 그림자의 바깥쪽(가장 먼 쪽)으로 갈수록 어두워지도록 그러데이션으로 풀어줍니다.

17

블랙(935)으로 바닥 그림자에서 가장 어두운 부분인 앞쪽부터 뒤쪽으로 갈수록 그러데이션으로 풀어줍니다. 그림자는 사물과 가까울수록 색이 진해지고 멀어질수록 흐려집니다.

18

투스칸 레드(937)로 블랙(935)과 자연스럽게 연결되게 표현하면서 뒤쪽으로 갈수록 그러데이션으로 풀어줍니다. 그림자는 물체와 가까운 쪽은 선명하고 멀어질수록 흐려집니다. 그림자가 흐려지는 부분의 경계를 너무 선명하게 칠하지 않도록 주의합니다.

완성

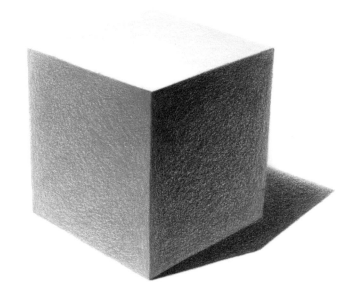

원기둥

1

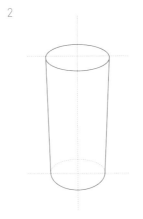

2

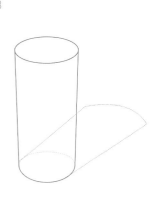

3

기초 도형인 원기둥을 그리는데, 파랑계열 색으로 진행해봅니다.

반사광 부분과 바닥그림자에 보색을 넣어 표현하는 경우도 많은데, 우리는 좀 더 쉽게 파랑계열만으로 연습해보겠습니다.

연필로 원을 그려서 크기 설정을 합니다. 원기둥은 길이감이 있기 때문에 조금 긴 타원형으로 크기를 잡으세요. 가로선 2개와 정육면체를 그릴 때보다 조금 더 긴 세로선을 그려서 보조선으로 씁니다.

원기둥의 구조는 위아래로 원이 들어있고 옆면이 있죠. 보조선의 십자선을 연결해서 원을 그려 넣고, 직선으로 옆면을 그려 넣습니다.

윗면이 조금 보이는 각도이기 때문에 아래쪽을 안쪽으로 조금 넣어 주어야 합니다. 육면체의 경우엔 아래쪽이 더 뾰족해진 것처럼, 원기둥은 아래쪽이 더 둥근 형태가 됩니다. 윗면이 많이 보일수록 더 둥글게 보입니다.

이제 그림자를 그려야 합니다. 원기둥의 그림자가 바닥면 전체에서 생겨납니다. 바닥면의 원을 그려서 그림자의 크기를 설정합니다. 빛이 아래로 내려올수록 그림자의 길이는 길어지고, 빛이 위로 올라갈수록 그림자의 길이는 짧아집니다. 원기둥의 형태 그대로 그림자를 그립니다. 직선에서 원형이 그려지게끔 그리고 형태가 원기둥과 멀어지면서 살짝 넓어집니다.

이유는 멀어진 쪽의 원형부분이 실제 원기둥의 윗면그림자에 해당되는데, 빛에는 오히려 윗면이 가깝기 때문에 멀어질수록 조금 넓어집니다. 그림자는 빛과 가까울수록 크기가 커지고 선명하며, 빛과 멀수록 크기가 작아지고 흐려집니다.

시점에 따른 원기둥의 모습

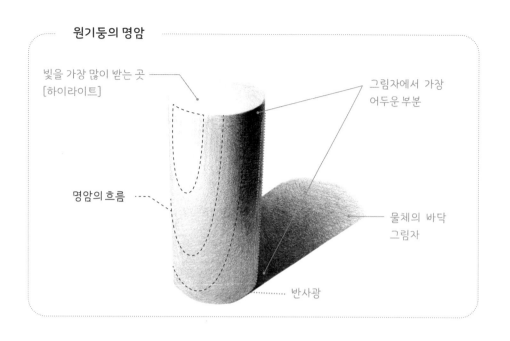

원기둥의 명암

빛을 가장 많이 받는 곳
[하이라이트]

그림자에서 가장
어두운 부분

명암의 흐름

물체의 바닥
그림자

반사광

4　　　　　　　5　　　　　　　6

스케치 선을 깔끔하게 정리해주고 지우개로 살포시 닦아준뒤 클라우드 블루(1023)로 윗면을 칠합니다. 밝은 쪽(45도 앞쪽)으로 올수록 점점 밝아지도록 그러데이션을 풀어줍니다. 가장 밝은 하이라이트는 흰색으로 남겨둡니다.

클라우드 블루(1023)로 옆면에서 가장 밝은 부분을 칠합니다. 타원형으로 자연스럽게 풀어줍니다. 원기둥은 둥근 타원형 형태로 은은하게 명암이 흘러갑니다.

라이트 세룰리안 블루(904)로 클라우드 블루(1023) 타원형 주변을 칠합니다. 자연스럽게 만나게 그러데이션으로 풀어줍니다.

라이트 세룰리안 블루(904)로 전체적으로 연하게 칠합니다.

7

트루 블루(903)로 라이트 세룰리안 블루(904)로 칠한 타원형부분을 둘러싸면서 타원형으로 덮어줍니다. 종이를 돌려가면서 큰 곡선이 아닌 직선들로 차분하고 촘촘히 쌓으며 칠합니다.

8

중간영역을 가득 칠합니다. 적당히 발색을 내줘야 예쁘게 나와요.

9

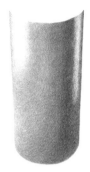

코펜하겐 블루(906)로 어두운 부분과 반사광을 칠합니다. 그림자 영역을 조금 빼놓으면 나중에 칠하기가 더 쉽습니다. 그러데이션으로 풀어주면서 자연스럽게 트루 블루(903) 부분과 만나게 표현해야 합니다.

10

인디고 블루(901)

반사광

인디고 블루(901)로 그림자 영역을 칠합니다. 반사광과 어두운 부분에 자연스럽게 만나도록 그러데이션을 잘 풀어줘야 합니다. 반사광 부분과 바닥의 그림자에 보색을 넣어 표현하는 경우도 많은데, 우리는 파랑계열로만 진행합니다.

11

블랙(935)

옆면 그림자는 윗면에서 막 꺾이는 윗부분이 가장 어둡습니다. 블랙(935)으로 그림자의 더 어두운 부분을 잡아줍니다. 인디고 블루(901)로 칠했던 그림자 영역에서 더 어두운 부분을 블랙(935)으로 잡아줍니다.

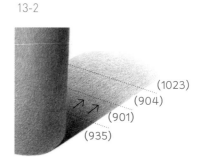
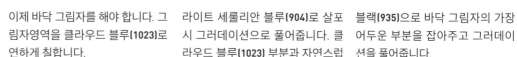

(1023)
(904)
(901)
(935)

이제 바닥 그림자를 해야 합니다. 그림자영역을 클라우드 블루(1023)로 연하게 칠합니다.

라이트 세룰리안 블루(904)로 살포시 그러데이션으로 풀어줍니다. 클라우드 블루(1023) 부분과 자연스럽게 만나도록 표현해야 됩니다.

블랙(935)으로 바닥 그림자의 가장 어두운 부분을 잡아주고 그러데이션을 풀어줍니다.

완성

인디고 블루(901)로 블랙(935)과 자연스럽게 연결되면서 라이트 세룰리안 블루(904)로 자연스럽게 그러데이션으로 풀어줍니다. 물체와 거리가 멀수록 점차 흐려지는 그림자의 특성을 생각하며 자연스럽게 점차 풀어줍니다.

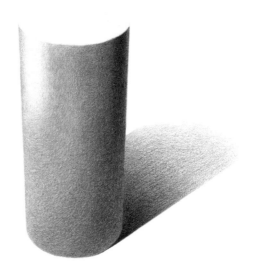

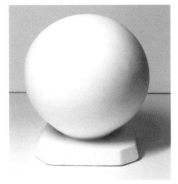

기초 도형인 구를 녹색계열 색으로 진행해봅니다. 반사광 부분과 바닥 그림자에 보색을 넣어 표현하는 경우도 많은데, 우리는 좀 더 쉽게 녹색 계열만으로 연습해보겠습니다.

1

연필로 원을 그려서 크기 설정을 합니다. 원형으로 크기를 잡고 십자 선으로 보조선을 그립니다. 우리는 원을 그릴 것이므로 가로, 세로의 길이가 같은 보조선을 그려야 해요.

십자 선들을 연결해서 원을 그립니다. 바로 예쁘게 동그랗게 나오지 않을 거예요. 계속 예쁘게 다듬어가면서 동글동글하게 만들어줘야 합니다.

2

이제 그림자를 그려주는데 구의 바닥 면에 닿는 부분 중앙에 작은 원을 그린 뒤에 빛 방향에 맞게 조절해서 그립니다. 만약에 빛이 바로 위에서 비치면 구의 그림자는 정중앙의 바닥에 생기게 됩니다.

우리가 현재 그리려는 구는 빛이 45도 앞쪽에 있기 때문에 반대쪽 45도 뒤로 가는 그림자로 그려야 합니다. 예쁘게 다 그렸으면 스케치 선을 깔끔하게 정리합니다.

3

하이라이트 1004

옐로 샤르트뢰즈(1004)로 빛 받은 하이라이트 부분 주변에 동그랗게 둘러줍니다. 하이라이트 쪽으로 갈수록 밝게 그러데이션으로 풀어줍니다.

종이를 돌리면서 칠하면 동그란 모양을 내기가 더 쉬워요. 하이라이트 원의 형태가 찌그러지지 않게 칠해야 합니다.

4

989

샤르트뢰즈(989)로 옐로 샤르트뢰즈(1004)의 둘레를 동그랗게 둘러줍니다. 옐로 샤르트뢰즈(1004) 부분과 자연스럽게 만나도록 그러데이션을 풀어줍니다. 그리고 밑색으로 쓸 겸 살포시 전체적으로 다 덮어줍니다.

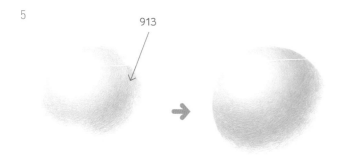

5

913

샤르트뢰즈(989)의 둘레를 스프링 그
린(913)으로 동그랗게 둘러줍니다.

샤르트뢰즈(989) 부분과 자연스럽게
만나도록 그러데이션을 풀어줍니다.

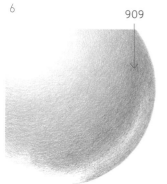

6

909

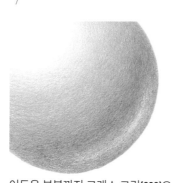

7

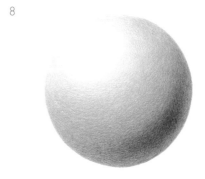

8

그래스 그린(909)으로 스프링 그린
(913)의 둘레를 동그랗게 둘러줍니다.
스프링 그린(913) 부분과 자연스럽게
만나도록 그러데이션을 풀어줍니다.
중앙부분의 스프링 그린(913)이 가장
중심 색감이 됩니다.

어두운 부분까지 그래스 그린(909)으
로 덮어줍니다. 반사광 부분과 바닥
그림자를 녹색계열로만 진행할 것이
므로 그래스 그린(909)으로 어두운 부
분까지 덮어줍니다. 가장 어두운 그
림자가 들어갈 부분은 나중에 칠할
때 미끌거리지 않고 잘 올라가도록
조금 비워둡니다.

이제 어두운 부분 중에서도 가장 어두운 부분의 형태
표면 그림자를 칠할 차례입니다. 다크 그린(908)으로
칠합니다. 그래스 그린(909)과 자연스럽게 만나게끔
그러데이션으로 풀어줍니다. 정육면체의 가장 어두
운 그림자처럼 검은 색감은 아닙니다. 정육면체는 뾰
족하게 튀어나온 부분이라 그만큼 어둠이 더 강한 반
면, 구는 둥글게 돌아가면서 우리가 보는 시점에서
가장 튀어나온 부분은 오히려 중앙 부분이기 때문에
그림자는 다크 그린(908)이 더 잘 어울립니다. 나중에
마무리 과정에서 블랙(935)을 살짝 올려주긴 할 건데
여기서는 다크 그린(908)까지만 칠해둡니다.

9

10

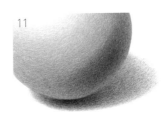

11

샤르트뢰즈(989)로 바닥 그림자 부분을 너무 강하지 않게 살포시 덮어주세요.

블랙(935)으로 구와 맞닿는 바닥 중앙 부분의 어둠을 잡아줍니다. 정육면체나 원기둥과 같은 형태는 바닥면 전체가 바닥에 닿기 때문에 닿는 면적이 전부다 어두웠다가 점차 밝게 풀어지지만, 구는 중앙 부분만 살짝 바닥에 닿아 있어서 강한 어둠의 영역이 적습니다.

다크 그린(908)을 블랙(935)부분부터 덧칠하면서 자연스럽게 바깥쪽으로 풀어줍니다. 물체와 거리가 멀수록 점차 흐려지는 그림자의 특성을 생각하며 자연스럽게 점차 풀어줍니다.

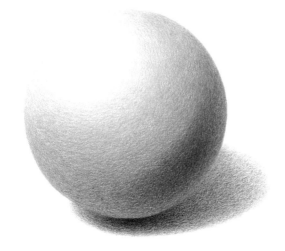

완성

구의 어두운 부분을 칠한 다크 그린(908)에 블랙(935)을 조금 더 얹어서 그림자의 어두운 부분과 톤을 맞춰주면 완성됩니다.

연습해보세요

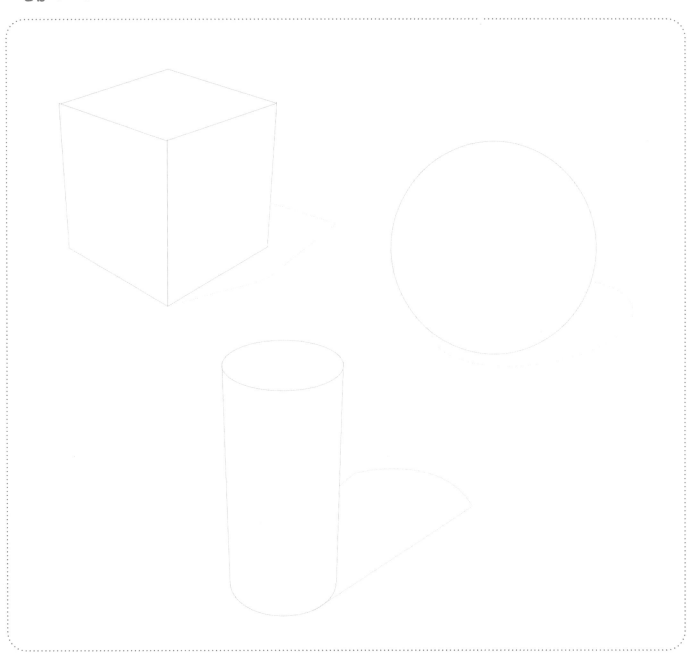

CHAPTER 2

채소

길쭉한 형태의 채소들

(01)

고추

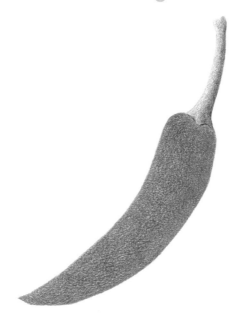

사용한 색

꼭지
- Spring Green (913)
- Grass Green (909)
- Dark Green (908)

몸통
- Poppy Red (922)
- Crimson Red (924)

스케치

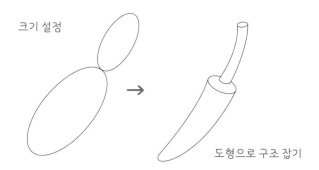

크기 설정

도형으로 구조 잡기

어느 정도 크기로 그릴지 크기 설정을 합니다. 그리고 스케치를 하기 전에 그리는 소재가 어떤 형태인지를 파악해보세요. 길쭉한 고추의 형태는 원기둥과 비슷해요. 연필로 원기둥의 형태로 스케치합니다. 보조선을 활용하여 원기둥의 형태를 잡아 스케치 합니다(30쪽 참고).

1 원기둥 도형으로 형태를 잡아주면서 위쪽의 고추의 꼭지 부분과 몸통 부분 영역 크기도 설정해주고 스케치 선을 깔끔하게 정리합니다. 그리고 스케치 선을 지우개로 닦아내어 연필 선을 흐리게 만듭니다.

채색하기

2 왼쪽에서 빛이 오는 모습으로 명암을 넣을 거예요. 포피 레드 (922)로 밝은 부분인 왼쪽부터 칠하면서 오른쪽으로 갈수록 흐려지게 그러데이션을 풀어주면서 전체적으로 다 칠합니다.

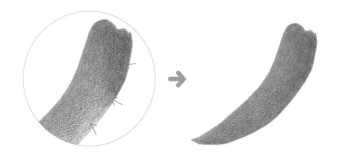

3 크림슨 레드(924)로 어두운 부분인 오른쪽에서 왼쪽으로 갈수록 밝아지도록 그러데이션을 풀어줍니다. 그러면 자연스럽게 앞 색인 포피 레드(922)와 섞입니다.

포피 레드(922)와 크림슨 레드(924)가 서로 만나는 부분이 풀어지면서 자연스럽게 연결되게 합니다.

4

스프링 그린(913)으로 기본 밑색을 살포시 연하게 다 칠합니다.
왼쪽에서 오른쪽으로 갈수록 그러데이션을 주면서 다 칠하세요.

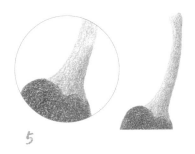

5

그래스 그린(909)으로 어두운 부분이 될 오른쪽부터 칠하면
서 왼쪽으로 갈수록 흐려지게 그러데이션으로 풀어줍니다.
스프링 그린(913)과 그래스 그린(909)이 서로 만나는 부분이
풀어지면서 자연스럽게 연결되게 합니다.

완성하기

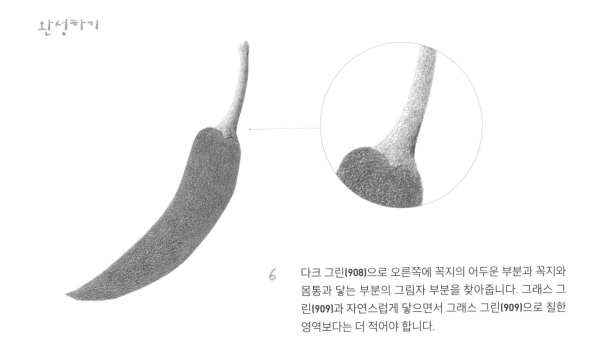

6

다크 그린(908)으로 오른쪽에 꼭지의 어두운 부분과 꼭지와
몸통과 닿는 부분의 그림자 부분을 찾아줍니다. 그래스 그
린(909)과 자연스럽게 닿으면서 그래스 그린(909)으로 칠한
영역보다는 더 적어야 합니다.

02

오이

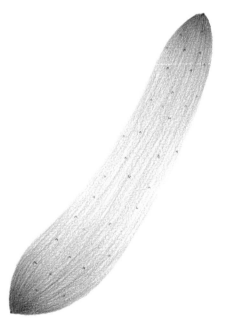

사용한 색

Chartreuse (989)

Spring Green (913)

Apple Green (912)

Grass Green (909)

Dark Green (908)

1 오이도 원기둥 형태죠. 긴 타원형을 그린 후 형태를 다듬어줍니다. 길이가 너무 짧고 통통하게 그리면 애호박 같아 보일 수 있으니까 주의하세요. 스케치를 하고 지우개로 연필 선을 살짝 닦아냅니다.

2 오이 형태를 따라 샤르트뢰즈(989)로 곡선을 쭉쭉 과감하게 그어서 채워줍니다.

Point 갑자기 긴 선을 쓰는 것을 겁내는 사람들이 많은데 조금 삐뚤삐뚤하거나 구불구불해도 괜찮으니까 과감하게 그려주세요.

3 스프링 그린(913)으로 양 끝부분을 선을 그어 바깥쪽에서 안쪽으로 칠해주면서 전체적으로 살살 더 칠합니다. 그리고 몇 번 중앙 부분을 지나 끝에서 끝까지 슥슥 칠합니다. 양 끝부분은 간격이 촘촘하게 선을 그어 곱게 칠하되 선의 길이를 불규칙적으로 그어줍니다. 선의 길이가 너무 일정하면 뚝 잘린 느낌이 나서 어색합니다.

4 애플 그린(912)으로 바깥쪽에서 안쪽으로 양 끝부분을 앞 단계에서처럼 칠해주면서 전체적으로 살살 더 칠합니다. 그리고 중앙부분을 지나 끝에서 끝까지 몇번 슥슥 칠합니다.

5 그래스 그린(909)으로 양 끝부분만 칠합니다. 바깥쪽에서 안쪽으로 애플 그린(912)의 영역보다는 더 짧게 해주세요.

6

다크 그린(908)으로 양 끝부분만 칠합니다. 바깥쪽에서 안쪽으로 그래스 그린(909)의 영역보다는 더 짧게 칠합니다. 양 끝에서 선을 그을 때, 너무 같은 길이로 그으면 인위적인 느낌이 날 수 있으므로 길이를 불규칙적으로 그어줘서 자연스럽게 나타냅니다.

7

이제 묘사를 할 거예요. 무늬 등 디테일한 부분들을 꾸며주는 것을 묘사라고 하는데, 묘사는 밝은 톤 위에는 밝은 색으로, 어두운 톤 위에는 어두운 색으로 해야 명암이 깨지지 않고 어색하지 않습니다. 그래서 중앙 부분에는 그래스 그린(909)으로 가시를 작게 그려주고, 양끝으로 갈수록 다크 그린(908)으로 가시를 그립니다. 가시를 다 그리고 양 끝에 꼭지도 그려주면 완성입니다.

(Point)

1. 오이는 양 끝의 색이 더 진합니다. 끝으로 갈수록 점점 더 진하게 칠합니다.
2. 가시(ㅅ)는 작게 그려야 예뻐요.

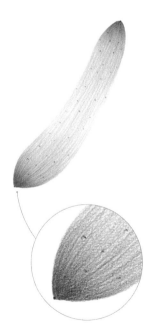

완성하기

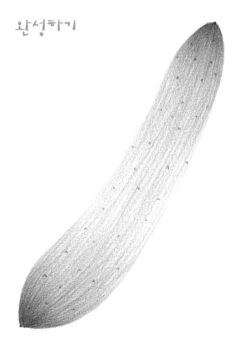

가지

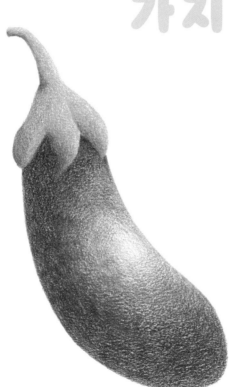

사용한 색

꼭지
- Chartreuse (989)
- Spring Green (913)
- Apple Green (912)
- Grass Green (909)
- Dark Green (908)

몸통
- Lilac (956)
- Parma Violet (1008)
- Violet (932)

*[956] 이 없을 경우,
[1026] 또는 [1104]로 진행해도 됩니다.

1　가지도 원기둥 형태죠. 연필로 크기를 설정하고 원기둥 형태로 그려서 자세한 모양을 찾아줍니다. 스케치를 완성하고 나면 지우개로 연필 선을 살짝 닦아냅니다.

2　샤르트뢰즈(989)로 전체적으로 옅게 칠합니다.

3　스프링 그린(913)으로 밝은 영역 부분을 칠합니다. 이번에는 오른쪽에서 빛이 오는 모습이므로 오른쪽이 밝은 영역이 됩니다. 오른쪽에서 왼쪽으로 그러데이션을 주면서 칠합니다. 볼록볼록하게 생긴 부분을 잘 생각하면서 채색합니다.

4　애플 그린(912)으로 어두운 부분을 칠합니다. 오른쪽이 빛을 받아 왼쪽이 어두운 부분이 됩니다. 왼쪽에서 오른쪽으로 그러데이션으로 풀어줍니다. 애플 그린(912)과 스프링 그린(913)이 자연스럽게 만나게끔 잘 연결해주세요.

 볼록한 형태를 생각하면서 채색해야 합니다.

5　그래스 그린(909)으로 어두운 부분에서 더 어두운 부분을 칠합니다. 왼편을 칠하되 앞서 칠했던 애플 그린(912)보다는 범위를 더 적게 칠합니다.

6　다크 그린(908)으로 어두운 부분에서 그림자 영역을 칠합니다. 어두운 부분에서도 더욱 어두운 부분을 한번 더 찾아서 명암 단계를 나누는 과정입니다. 조금씩 그려 넣으면서 그림자의 색감을 잡아주세요.

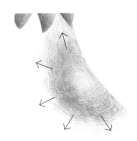

7

가지는 표면이 매끈한 질감이므로 라일락(956)으로 기초도형 원기둥과 구의 명암표현(32, 34쪽 참고) 처럼 둥글게 돌아가면서 자연스럽게 그러데이션을 풀어줍니다. 구에서 했던 것처럼 하이라이트 부분을 동그랗게 남기면서 칠합니다. 타원형으로 남겨주면서 자연스럽게 풀어주면 됩니다.

8

파르마 바이올렛(1008)으로 둥글게 돌아가면서 자연스럽게 중간 톤 부분을 칠합니다. 라일락(956)과 자연스럽게 만나도록 그러데이션을 풀어줍니다.

9

바이올렛(932)으로 둥글게 돌아가면서 자연스럽게 어두운 부분을 칠합니다. 어두운 부분에서 밝은 쪽으로 풀면서 파르마 바이올렛(1008)과 자연스럽게 만나게 합니다.

완성하기

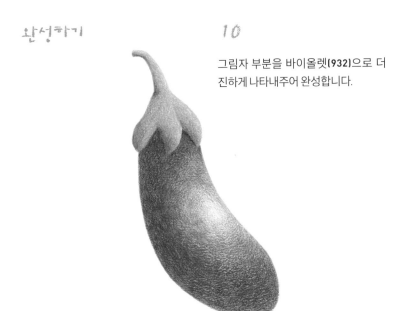

10

그림자 부분을 바이올렛(932)으로 더 진하게 나타내주어 완성합니다.

(Point)

빛이 오는 방향을 잘 생각하면서 명암을 잡아야 입체적인 느낌을 낼 수 있습니다.

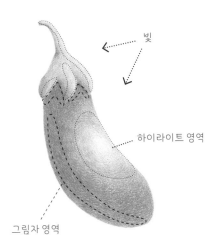

빛

하이라이트 영역

그림자 영역

당근

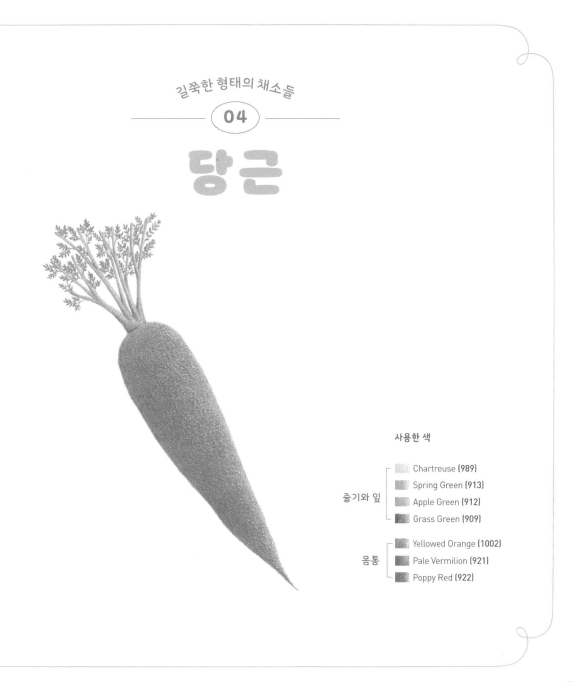

사용한 색

줄기와 잎
- Chartreuse (989)
- Spring Green (913)
- Apple Green (912)
- Grass Green (909)

몸통
- Yellowed Orange (1002)
- Pale Vermilion (921)
- Poppy Red (922)

빛

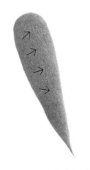

1 당근도 앞서 그린 채소들처럼 원기둥 형태입니다. 앞에서 했던 것처럼 크기를 설정하고 원기둥 형태로 그려서 자세한 모양을 잡아줍니다. 조금 가볍게 쉽게 그리는 방법으로 진행할 것이므로 당근의 몸통과 줄기만 스케치합니다. 스케치를 완성하고 나면 지우개로 연필 선을 살짝 닦아냅니다.

2 오른쪽에서 빛을 받은 명암으로 할 거예요. 옐로우드 오렌지(1002)로 오른쪽에서 왼쪽으로 그러데이션을 풀어주면서 전체를 다 칠합니다.

3 페일 버밀리온(921)으로 왼쪽에서 오른쪽으로 그러데이션으로 풀어줍니다. 거의 오른쪽 끝까지 다 칠해도 됩니다.

4 포피 레드(922)로 왼쪽에서 오른쪽으로 그러데이션을 풀어줍니다. 페일 버밀리온(921)으로 칠한 부분과 자연스럽게 만나게 해야 합니다.

5 샤르트뢰즈(989)로 줄기를 칠합니다. 아직 칠할 색이 많이 남았으니, 너무 힘주지 말고 살포시 덮어주세요.

6 스프링 그린(913)으로 중간 톤 부분을 잡아줍니다. 샤르트뢰즈(989)로 칠한 밝은 부분과 어두운 부분을 제외한 중간 영역을 잡아주는 거죠. 밝은 부분의 샤르트뢰즈(989) 부분까지 칠해도 상관없어요.

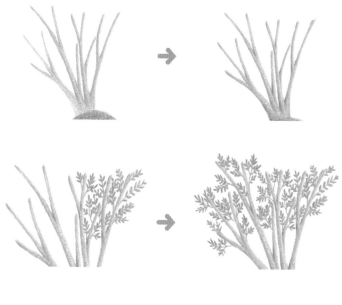

7 　그래스 그린(909)으로 줄기의 어두운 부분을 칠합니다. 줄기는 얇은 원기둥이라 생각하고 현재 오른쪽이 밝으니까 왼쪽 위주로 칠해주면 돼요.

8 　애플 그린(912)으로 잎을 그립니다. 얇은 줄기 하나에 잎들을 붙여주듯이 그려주면 됩니다.

(Point)

완성하기

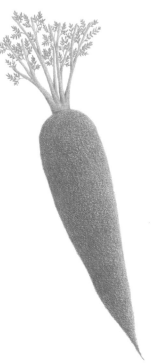

9 　잎을 다 그려 넣어서 완성합니다.

05

대파

사용한 색

잎	Cream (914)
	Chartreuse (989)
	Apple Green (912)
	Grass Green (909)
	Dark Green (908)
줄기 명암	Cool Gray 20% (1060)
뿌리	Dark Brown (946)
	Sepia (948)

채색 방향

1 　대파의 형태는 엄청 긴 원기둥입니다. 연필로 아주 길고 얇은 대파의 크기를 잡아주고 긴 원기둥에서 자세한 모양을 잡아줍니다. 뿌리 부분은 살짝만 그려주세요. 스케치를 완성하고 나면 지우개로 연필 선을 살짝 닦아냅니다.

2 　크림(914)으로 줄기와 잎이 만나는 중앙 부분을 칠합니다. 너무 힘을 주지 말고 살살 칠합니다.

3 　샤르트뢰즈(989)로 줄기와 잎이 만나는 부분을 칠합니다. 줄기 아래쪽으로 자연스럽게 그러데이션을 풀어줘야 합니다. 그리고 위쪽으로 잎의 끝부분까지 살짝 덮어줍니다.

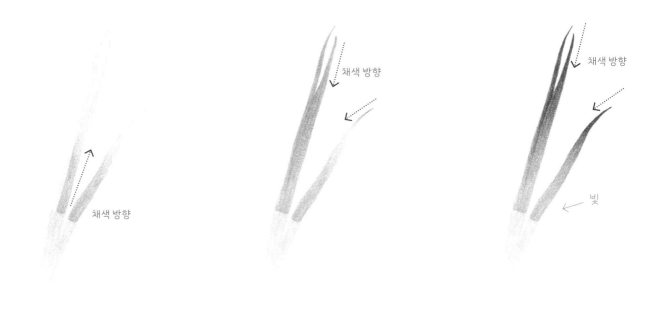

채색 방향

채색 방향

채색 방향

빛

4 애플 그린(912)으로 잎의 시작부분을 칠해서 위로 갈수록 그러데이션을 풀어 줍니다.

5 그래스 그린(909)으로 잎의 끝부분부터 아래쪽으로 그러데이션을 풀어줍니다. 먼저 칠했던 애플 그린(912)과 자연스 럽게 만나야 합니다. 잎은 아래에서 위 로 자라기 때문에 위쪽으로 갈수록 색이 진해집니다. 그래서 애플 그린(912)보다 더 어두운 그래스 그린(909)이 위쪽에 있 습니다.

6 다크 그린(908)으로 잎의 끝부분을 진하 게 잡아줍니다. 아래로 내려올수록 그러 데이션을 풀어주면서 그래스 그린(909) 과 자연스럽게 만나게 합니다.

7 이제 대파의 줄기 몸통을 채색할 건데,
흰색이기 때문에 회색 계열로 명암을
넣을 거예요. 쿨 그레이 20%(1060)로
줄기 아래쪽 뿌리와 닿는 부분의 어두
운 부분을 칠합니다.

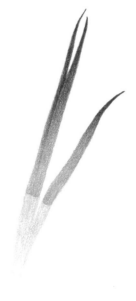

8 뿌리를 그려야 합니다. 다크 브라운
(946)으로 뿌리를 그려 넣습니다. 뿌리,
머리카락, 털 등은 시작 부분이 굵고 끝
으로 갈수록 가늘어집니다. 뿌리를 그
릴 때는 '짧은 선으로 강약 조절하기'기
법을 활용할 거예요. 뿌리와 줄기가 닿
는 부분에서 힘을 주다가 아래로 내려
올수록 살포시 힘을 빼면서 뿌리를 그
립니다.

9 세피아(948)로 더 뒤에 깊숙이 있는 어두
운 뿌리를 더 그려주면 완성.

양파

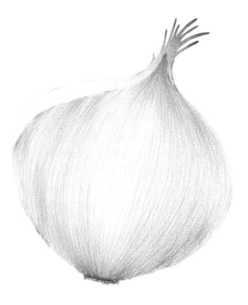

사용한 색

양파속
+
잎

- Cream (914)
- Chartreuse (989)
- Apple Green (912)
- Grass Green (909)
- Dark Green (908)

양파
껍질

- Yellow Ochre (942)
- Goldenrod (1034)
- Sienna Brown (945)
- Terra Cotta (944)
- Dark Brown (946)

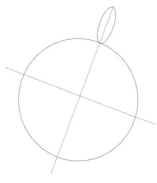

양파의 형태는 구에 가깝죠. 일단 연필로 원형의 크기를 설정합니다. 구의 보조선을 활용해서 그릴 건데, 기울기를 연습할 겸 이번에 그릴 양파는 조금 기울어진 형태로 그릴 거예요. 조금 기울어진 각도로 구의 보조선을 그립니다. 그리고 양파 윗부분을 작은 원으로 잡아줍니다.

1 양파의 몸통과 싹이 난 잎을 자세히 그려서 스케치합니다. 스케치를 끝내면 선을 깔끔하게 정리해주고, 지우개로 스케치 선을 살살 닦아줍니다.

채색하기

2 크림(914)으로 양파껍질이 벗겨진 속 부분과 잎을 칠합니다. 속 부분을 칠하면서 잎은 밑색만 낼 것이기 때문에 연하게 칠해야 합니다.

3 샤르트뢰즈(989)로 잎의 끝부분부터 양파 속 부분까지 그러데이션을 풀어주면서 자연스럽게 만나도록 연결합니다. 너무 힘을 줘서 칠하지 않도록 주의합니다.

4 애플 그린(912)으로 잎의 끝부분부터 샤르트뢰즈(989)로 칠한 부분까지 자연스럽게 그러데이션을 풀어주면서 연결합니다.

5 그래스 그린(909)으로 잎의 끝부분부터 애플 그린(912)을 칠한 부분까지 자연스럽게 그러데이션을 풀어주면서 연결합니다.

6 다크 그린(908)으로 잎의 끝부분을 진하게 칠합니다.

Point 잎은 아래에서 위로 자라고 위로 갈수록 먼저 난 잎이기 때문에 위쪽으로 갈수록 색상이 진해집니다.

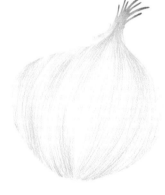

7 옐로 오커(942)를 위아래로 왔다 갔다 하면서 전체적으로 결을 내어 칠합니다. 직선이 아닌, 양파의 윤곽 형태에 맞는 곡선으로 넣어줍니다. 차분하게 촘촘하게 곡선을 넣어주세요. 갑자기 힘을 풀어 그려서 털 같은 느낌이 나거나 교차되게 그리지 않도록 주의해야 합니다.

Point

교차 주의

○ 곡선으로 위아래 왔다갔다 그린 곡선

✕ 갑자기 힘 줄여 곡선을 그리면 털 느낌이 날 수 있어 주의해야 합니다.

8 골든로드(1034)로 결을 묘사합니다. 옐로 오커(942)를 칠했던 부분보다 조금 더 적은 영역만 칠해야 합니다.

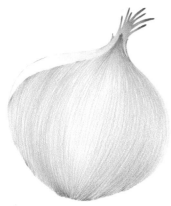

9 시에나 브라운(945)으로 결을 묘사합니다. 골든로드(1034)로 칠한 부분보다 조금 더 적게 칠합니다.

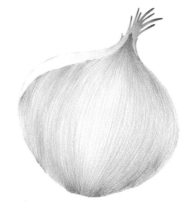

10 테라 코타(944)로 색이 진한 부분을 묘사합니다. 앞서 한 묘사한 결이 망가지지 않는 선에서 묘사합니다. 꼼꼼히 관찰하면서 그려보세요.

 Point 초보자분들은 앞에 보고 그릴 자료를 두고도 자신의 그림만 보고 그리다가 나중에 자료와 그림이 똑같지 않다고 그림을 망쳤다고 실망하는 일이 많습니다. 무언가를 똑같이 그려내는 능력은 타고 나는 게 아니라 학습에 의해 충분히 가능하며, 이것은 '관찰력'에서 시작된다는 것을 알아야 합니다. 그림을 꼼꼼히 관찰하면서 그려보세요.

완성하기

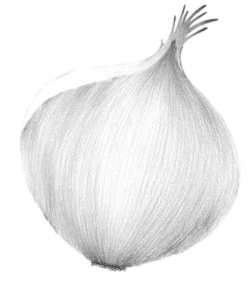

11 다크 브라운(946)으로 양파의 뿌리를 그립니다. 대파의 뿌리를 그렸던 것과 같은 방법으로 '짧은 선으로 강약 조절하기' 기법으로 그려주면 됩니다. 다만 양파의 뿌리 길이가 훨씬 짧아야 합니다. 뿌리를 다 그려주면 양파가 완성됩니다.

동그란 형태의 채소들

02

호박

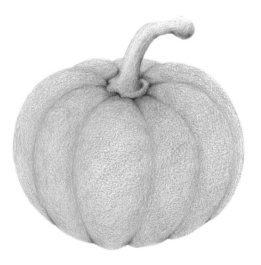

사용한 색

몸통
- Sand (940)
- Yellow Ochre (942)
- Goldenrod (1034)
- Sienna Brown (945)
- Spanish Orange (1003)
- Yellowed Orange (1002)

꼭지
- Chartreuse (989)
- Spring Green (913)
- Apple Green (912)
- Grass Green (909)
- Dark Green (908)

도형으로 구조 잡기

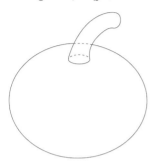 →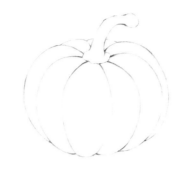

호박의 형태도 구에 가깝죠. 구 위에 원 기둥이 하나 꼽혀 있는 구조에요. 연필로 원형의 크기를 설정합니다. 구의 보조선을 활용해서 원을 그린 후에 원기둥 보조선을 활용해서 휜 원기둥의 형태를 대충 그립니다.

1 호박의 갈라진 부분을 하나하나 그리다 보면 스케치가 밀리기 때문에, 하나씩 그리기보단 미리 칸을 나누듯이 대충 나눠서 잡아주세요. 그런 다음, 정확하게 스케치합니다. 스케치가 끝나면 선을 깔끔하게 정리하고 지우개로 스케치 선을 살포시 닦이줍니다.

2 샤르트뢰즈(989)로 꼭지 부분을 전체적으로 연하게 칠합니다. 그냥 밑색으로 쓸 거라서 너무 힘을 주지 말고 살짝만 칠해주면 됩니다.

3

스프링 그린(913)으로 어두운 영역을 잡아줍니다. 중앙 부분을 제외하고 넓게 칠합니다. 샤르트뢰즈(989)와 자연스럽게 만나게 해줘야 합니다.

4

애플 그린(912)으로 어두운 영역을 한 번 더 잡아줍니다. 스프링 그린(913)의 영역보다는 더 적게 들어갑니다.

5

그래스 그린(909)으로 어두운 부분을 더 잡아줍니다. 애플 그린(912) 영역보다는 더 적게 들어갑니다.

6 다크 그린**(908)**으로 어두운 부분 안에서
도 더 어둡게 그림자가 생길 부분을 잡
아줍니다.

7 샌드**(940)**로 호박의 몸통을 전체적으로
살포시 다 칠합니다. 너무 힘을 주어 빡
빡하게 칠하지 않도록 주의합니다.

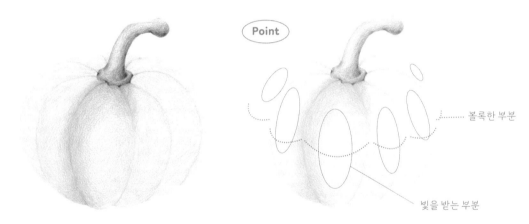

Point

볼록한 부분

빛을 받는 부분

8 옐로 오커**(942)**를 전체적으로 살포시 덮어주면서 색감을 잡아줍니다. 호박은 올록볼록하게 생
겼죠. 볼록하게 나온 부분이 빛을 많이 받기 때문에 더 밝고. 안쪽으로 들어가는 부분이 더 어
두워지고 그림자가 생기게 됩니다. 어두워질 부분부터 볼록한 부분까지 점차 밝아지는 그런데
이션을 풀어주면서 칠합니다.

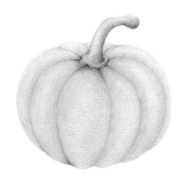

9 골든로드(1034)로 움푹 들어간 어두운 부분을 칠합니다.

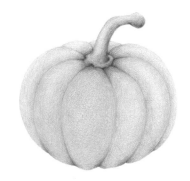

10 호박에 좀 더 오렌지 색감을 주기 위해 스패니쉬 오렌지(1003)를 전체적으로 연하게 칠합니다. 어느 한 부분이나 몇 군데가 뭉치게 되면 얼룩덜룩해 보일 수 있으므로 균일한 힘으로 칠합니다.

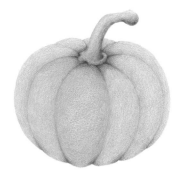

11 옐로우드 오렌지(1002)로 한 번 더 전체적으로 칠합니다. 그러면 채도가 높아지면서 더 오렌지빛이 도는 호박이 됩니다. 뭉치지 않게 균일한 힘으로 칠합니다.

완성하기

12

시에나 브라운(945)으로 위로 들어가는 부분과 아래에 들어가는 부분을 더 칠해줘서 더 볼록한 입체감이 생기게 합니다.

동그란 형태의 채소들

(03)

감자

사용한 색

Cream (914)

Sand (940)

Yellow Ochre (942)

Goldenrod (1034)

Terra Cotta (944)

1 감자의 형태도 구에 가깝죠. 연필로 원형의 크기를 설정하고 울퉁불퉁한 원을 그려서 감자의 형태를 스케치합니다. 스케치가 어렵지 않을 거예요. 스케치가 끝나면 선을 깔끔하게 정리해주고 지우개로 스케치 선을 살포시 닦아줍니다.

2 크림(914)으로 전체를 연하게 채색합니다. 그냥 밑칠 단계이므로 너무 힘을 주지 말고 살짝만 칠해주면 됩니다.

3 샌드(940)로 한 번 더 선을 차곡차곡 쌓는 느낌으로 덧칠합니다. # 모양이 되지 않게 살짝만 겹쳐주면서 덧칠합니다.

4 옐로 오커(942)로 움푹 파인 느낌을 만들어줍니다. 푹 들어간 부분이 더 어둡고 점차 밝아지므로 선 느낌의 그러데이션을 이용해서 표현합니다. 선 방향을 너무 꺾으면 도드라지기 때문에 조금씩 꺾어서 그러데이션으로 파인 느낌을 내줍니다.

 Point

이런 느낌으로 선을 차곡차곡 쌓기!

선을 꺾으면 너무 도드라지므로 이렇게 살짝 꺾어줍니다.

 Point 이 느낌은 나중에 돌을 그릴 때도 비슷하게 적용이 가능해요.

겹쳐 쌓아서 울퉁불퉁한 느낌을 만듭니다.

울퉁불퉁한 중앙부분을 골든로드(1034)로 살짝 잡아주기

5 골든로드(1034)로 움푹 파인 부분에서 더 깊은 부분을 조금 더 덧칠합니다. 선으로 차곡차곡 쌓는 느낌으로 칠합니다.

6 테라 코타(944)로 점 같은 느낌을 넣어 줍니다. 점의 크기를 다르게 묘사하면서 간격도 불규칙하게 배치합니다. 간격이 일정하면 인위적인 패턴 같아 보일 수 있습니다.

Point

이 기법은 돌을 표현할 때도 적용됩니다. 울퉁불퉁한 느낌을 표현합니다.

완성하기

7

옐로 오커(942)로 전체를 연하게 한 번 더 덧칠하면서 감자의 색감을 표현합니다. 진하게 덧칠하면 껍질을 까지 않은 흙이 묻은 감자 또는 구운 감자 같은 느낌이 되기도 합니다. 원하는 느낌으로 표현하면 됩니다.

양배추

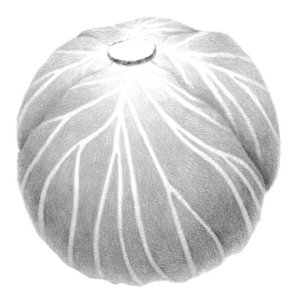

사용한 색

Cream (914)

Chartreuse (989)

Spring Green (913)

Apple Green (912)

Grass Green (909)

Dark Green (908)

Yellow Ochre (942)

Dark Brown (946)

French Gray 20% (1069)

1 양배추의 형태는 완전한 구입니다. 연필로 원형의 크기를 설정하고 원을 그려서 양배추의 전체적인 형태를 스케치합니다. 그리고 약간 위쪽에 납작한 원기둥 형태의 꼭지를 그립니다. 양배추는 잎맥이 많으면서 잘 보이기 때문에 꼼꼼하게 자세히 스케치해야 채색할 때에 헷갈리지 않아요. 그리고 잎맥의 모양이 직선이 아닌 곡선의 형태로 자연스럽게 그려줘야 합니다.

스케치가 끝나면 선을 깔끔하게 정리하고 지우개로 스케치 선을 살짝 닦아줍니다.

2 크림(914)으로 꼭지를 제외한 양배추의 윗부분을 칠합니다. 잎맥 부분은 잘 피해서 칠해주세요!

3 옐로 오커(942)로 꼭지 윗면의 하이라이트 부분을 빼고 살짝 칠하고 꼭지 옆면을 칠합니다.

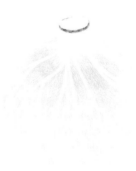

4 다크 브라운(946)으로 꼭지 옆면의 어두운 부분을 칠합니다.

5 샤르트뢰즈(989)로 위쪽의 밝은 영역을 다 칠합니다. 아래쪽에 더 어두운 색을 넣어야 하므로 위쪽을 밝게 묘사해주고 아래쪽으로 갈수록 흐려지게끔 그러데이션을 주어야 해요. 계속해서 잎맥 부분은 잘 피해서 칠합니다.

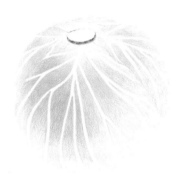

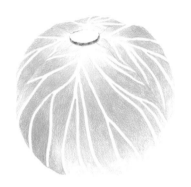

Point

잎

— 914

— 989

— 913

— 912

6 스프링 그린(913)으로 양배추의 중앙 부분을 덧칠합니다. 위쪽의 샤르트뢰즈(989)로 칠한 부분과 자연스럽게 이어지도록 합니다. 잎맥은 제외하고 칠해서 흰색으로 그대로 남겨둡니다.

7 애플 그린(912)으로 아래쪽을 다 덧칠합니다. 중간쯤에 있는 스프링 그린(913)과 자연스럽게 이어지게 그러데이션을 잘 풀어줍니다.

전체 색이 '크림(914) → 샤르트뢰즈(989) → 스프링 그린(913) → 애플 그린(912)'순으로 그러데이션이 만들어지게 됩니다.

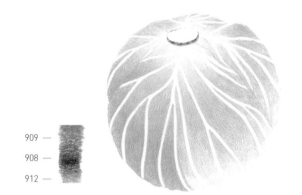

909 —

908 —

912 —

8

그래스 그린(909)으로 어두운 부분을 칠합니다. 흰색의 잎맥은 제외하고 양배추의 잎이 닿아 그림자가 생기는 부분과 어두운 부분을 칠합니다.

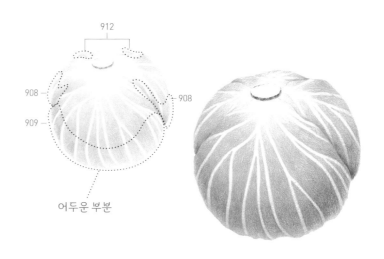

912

908 —

909 —

908

어두운 부분

9 다크 그린**(908)**으로 반사광 부분과 잎맥 부분을 빼놓고 양배추의 잎이 겹쳐서 그림자가 생기는 부분과 어두운 부분에 조금 더 덧칠합니다. 이때 아래로 갈수록 더 어둡게 표현해야 합니다.

10 흰색으로 남겨뒀던 잎맥 중에서 어두운 부분과 반사광 부분에 있는 잎맥을 프렌치 그레이 20%**(1069)**로 덮어줍니다. 그러면 '흰색 → 프렌치 그레이 20%**(1069)**' 순으로 흰색 잎맥에도 명암이 생깁니다.

완성하기

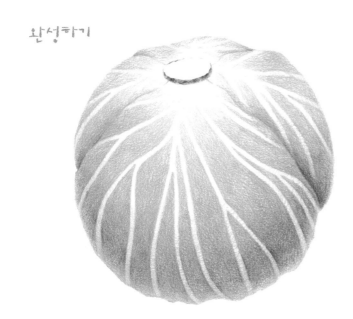

파프리카

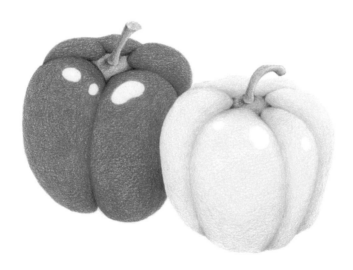

사용한 색

빨간 파프리카	노란 파프리카	꼭지
Pale Vermilion (921)	Canary Yellow (916)	Chartreuse (989)
Poppy Red (922)	Spanish Orange (1003)	Spring Green (913)
Crimson Red (924)	Yellow Ochre (942)	Grass Green (909)
Crimson Lake (925)	Goldenrod (1034)	Dark Green (908)

도형으로 구조 잡기

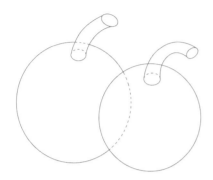

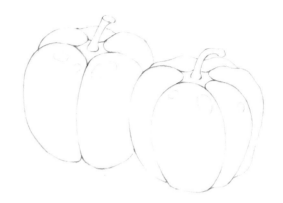

파프리카는 구 위에 원기둥 형태의 꼭지가 있는 형태입니다. 연필로 원형의 크기를 설정하고 원을 그리는데. 약간 겹쳐진 구를 2개 그립니다. 크기가 다른 두 파프리카의 기울기를 관찰합니다. 그리고 이제 각각 위에 휘어진 원기둥 형태의 꼭지를 그려 넣습니다.

1 파프리카의 전체적인 형태를 스케치합니다. 구 부분을 호박을 그렸을 때처럼 올록볼록하게 굴곡을 넣어 나눠줍니다. 빛을 받아서 반짝이는 화이트 부분도 스케치합니다. 하이라이트(화이트)부분을 먼저 그려두지 않으면 간혹 깜박 잊고 전체를 다 칠해버리는 경우가 있으니 꼭 그려주세요. 스케치를 끝내면 선을 깔끔하게 정리해주고, 지우개로 스케치 선을 살짝 닦아줍니다.

Point 기울어진 정도를 '기울기'라고 해요. 끝에서 끝까지의 기울어진 정도를 연필로 재보면 편합니다. 연필로 잰다는 건, 자를 대고 재는 것처럼 수치적 실측을 하는 것은 아니고 그냥 기울어진 정도만 파악하면 됩니다.
기울기는 풍경을 그릴 때도 그 외 여러 가지를 그릴 때도 많이 쓰입니다.

Point 특히 노란 파프리카의 스케치 선은 더 많이 닦아줘야 해요! 노란색은 살짝 닦아내도 연필 선이 정말 잘 보이거든요.

2

카나리 옐로(916)로 노란 파프리카 전체를 칠합니다. 카나리 옐로(916)가 노란 파프리카의 기본 색감이므로 빛을 많이 받는 중앙 부분을 진하게 칠해주고 바깥쪽으로 갈수록 연해지도록 그러데이션을 풀어줍니다. 흰색 하이라이트 부분은 빼고 칠해야 해요.

스패니쉬 오렌지(1003)로 움푹 들어간 어두운 부분을 칠하면서 밝은 쪽으로 올수록 연해지게 그러데이션을 풀어주면서 칠합니다.

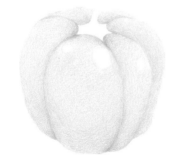

3 스패니쉬 오렌지(1003)로만 칠하면 너무 주황색 느낌이 돌기 때문에 옐로 오커(942)로 움푹 들어간 부분의 어둠을 더 표현합니다.

4 골든로드(1034)로 위쪽의 푹 들어간 부분의 어둠을 묘사합니다.

5 꼭지는 노란 파프리카와 빨간 파프리카나 공통적인 요소이므로 동시에 같이 진행하는 게 더 편합니다. 샤르트뢰즈(989)로 꼭지를 연하게 밑칠 합니다.

Point 빨간 파프리카 꼭지 같이 표현하기

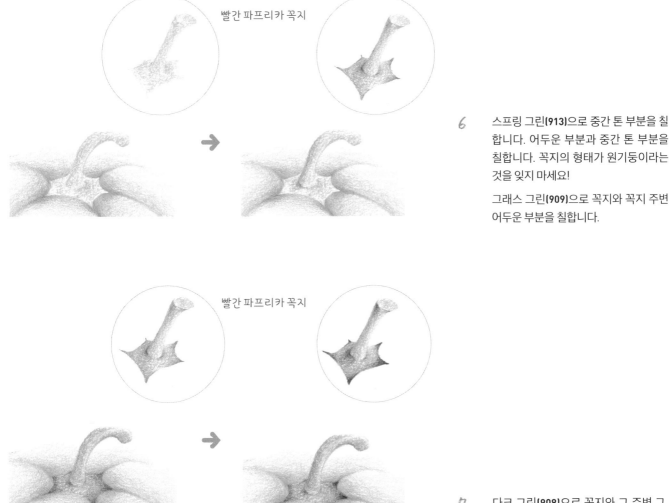

빨간 파프리카 꼭지

빨간 파프리카 꼭지

6 스프링 그린(913)으로 중간 톤 부분을 칠합니다. 어두운 부분과 중간 톤 부분을 칠합니다. 꼭지의 형태가 원기둥이라는 것을 잊지 마세요!

그래스 그린(909)으로 꼭지와 꼭지 주변 어두운 부분을 칠합니다.

7 다크 그린(908)으로 꼭지와 그 주변 그림자 부분을 칠합니다.

8 이제 왼쪽에 있는 빨간 파프리카를 채색해보겠습니다. 페일 버밀리온(921)으로 빨간 파프리카 전체를 칠합니다. 흰색 하이라이트 부분은 칠하지 않습니다.

9 포피 레드(922)를 중심 색감으로 쓸 거예요. 중앙 부분이 볼록 튀어나와서 빛을 많이 받아 밝기 때문에 포피 레드(922)로 중앙 부분부터 진하게 칠하면서 바깥으로 갈수록 연해지게 그러데이션을 풀어줍니다.

10 크림슨 레드(924)로 빨간 파프리카의 어두운 부분을 칠합니다. 움푹 들어간 부분들이 어두운 부분입니다.

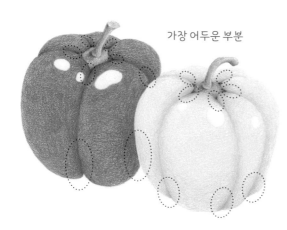

가장 어두운 부분

11 빨간 파프리카는 크림슨 레이크(925)로, 노란 파프리카는 골든로드(1034)로 가장 어두운 부분을 더 칠해서 입체감을 더 살려주면 완성입니다.

완성하기

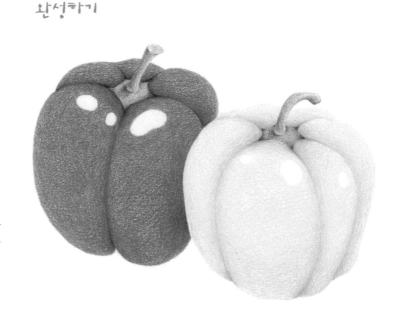

06

고구마

사용한 색

Light Peach (927)

Sienna Brown (945)

Crimson Red (924)

Dark Umber (947)

Tuscan Red (937)

서로 엇갈린 긴 타원형으로 구도 잡기

고구마는 타원형 구조를 활용해서 그리면 쉽습니다. 고구마 2개가 겹쳐있는 모양을 그릴 것이기 때문에 연필로 타원형 두 개를 겹쳐놓은 형태를 그립니다. 그런 다음, 고구마의 형태를 스케치합니다.

→

1 고구마의 형태를 스케치합니다. 스케치를 다 끝나면 스케치 선들을 깔끔하게 정리해주고, 지우개로 살짝 닦아줍니다.

채색하기

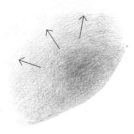

2 라이트 피치(927)로 전체를 연하게 칠합니다. 색감을 주기 위한 작업입니다.

3 앞에 있는 고구마를 먼저 채색해보겠습니다. 시에나 브라운(945)과 크림슨 레드(924)를 섞어서 고구마의 색감을 만들 때 먼저 시에나 브라운(945)을 전체적으로 칠합니다. 크림슨 레드(924)와 섞어야 하므로 너무 강하게 힘주지 않도록 주의합니다. 이렇게 칠하면 좀 탄 고구마 같은 색이 되지만, 걱정하지 않아도 됩니다.

 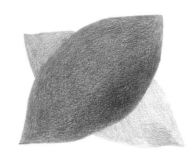

4 이제 위에 크림슨 레드(924)로 전체를 다 칠합니다. 너무 힘을 주고 칠하면 고구마가 너무 빨개질 수도 있습니다. 이럴 때에는 다시 그 위에 시에나 브라운(945)을 칠하면 됩니다. 시에나 브라운(945) + 크림슨 레드(924)의 혼합으로 고구마 색이 나오게 되는 것이지요.

5 고구마의 어두운 부분을 묘사해 보겠습니다. 반사광 영역을 제외한 오른쪽의 어두운 부분을 다크 엄버(947)로 덧칠해주고 밝은 쪽으로 자연스럽게 그러데이션을 풀어줍니다. 어두운 부분만 칠해야 하므로 너무 많이 위로 올라오지 않게 칠해야 합니다. 살짝 붉은 기운이 돌게 투스칸 레드(937)를 더해주어 고구마의 그림자 부분을 자연스럽게 표현합니다.

6 앞의 고구마를 칠했던 것과 같이 뒤의 고구마도 시에나 브라운(945)와 크림슨 레드(924)의 혼합으로 고구마를 칠합니다.

완성하기

7

앞에 있는 고구마를 했던 것처럼 다크 엄버(947)와 투스칸 레드(937)를 혼합하여 뒤의 고구마도 그림자 영역을 만들어주면 완성입니다. 그림자는 항상 물체와 닿는 쪽이 가장 어둡고 멀어지면서 점차 흐려지니까 앞의 고구마와 닿는 부분을 강하게 잡아주고 점차 풀어줘야 합니다.

버섯

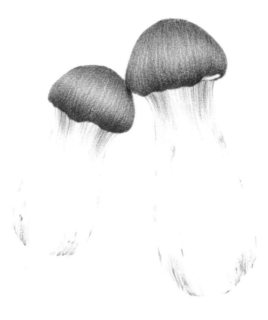

사용한 색		**색 포인트 부분**	
	Sand (940)		Yellow Ochre (942)
	Yellow Ochre (942)		Sienna Brown (945)
	Sienna Brown (945)		Jade Green (1021)
	Sepia (948)		Blush Pink (928)
	Warm Gray 20% (1051)		
	Warm Gray 50% (1054)		
	Warm Gray 70% (1056)		

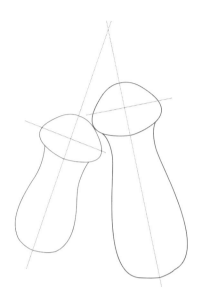

이번에 그리는 버섯은 앞서 그린 채소들에 비해 구조가 복합적이기 때문에 스케치 형태를 잡기가 조금 어려울 수 있어요. 우선 연필로 타원형 두 개를 윗부분만 맞닿게 그립니다. 방향에 따른 중심 보조선을 그려주세요. 버섯은 원기둥 위에 뒤집어진 반구가 얹어진 구조입니다. 원기둥 보조선을 그려서 몸통을 잡아주고, 작은 원을 위에 그려서 버섯머리를 잡아줍니다.

1 두 버섯의 크기가 다르니까 기울기를 재서 키 차이를 잘 나타내줍니다. 버섯의 뜯긴 부분은 넣어도 되고 안 넣어도 돼요. 스케치를 다 하면 스케치 선을 깔끔하게 정리해주고, 지우개로 살짝 닦아줍니다.

2 샌드(940)로 결을 촘촘히 내면서 버섯 머리 부분 전체를 연하게 칠합니다. 곡선을 위아래로 그어 촘촘히 넣어주세요. 양파를 그렸을 때가 기억나지 않나요? 비슷해요. 교차되는 선이 없게 진행합니다. 버섯의 뜯긴 부분은 흰색으로 남겨두고 칠해야 합니다.

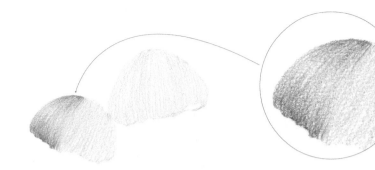

3 옐로 오커(942)로 똑같이 버섯 머리 부분 전체를 칠합니다. 곡선을 위아래로 그어 교차되는 선이 없게 결을 따라 넣어주세요. 버섯의 뜯긴 부분은 계속 흰색으로 남겨두고 칠합니다.

4 왼쪽 버섯의 머리 부분을 시에나 브라운(945)으로 버섯 머리 전체를 칠합니다. 앞의 단계와는 다르게 위에서 중앙 부분으로 갈수록 힘을 빼서 색이 연해지게 하고 아래에서 중앙 부분으로 갈수 힘을 빼서 색이 연해지게 칠합니다. 이렇게 하면 버섯머리의 위아래는 진하고 중앙 부분은 연해지는 그러데이션이 생기게 돼요.

Point

곡선의 결 느낌을 살리면서 칠해야 해요!
버섯의 뜯긴 부분은 흰색으로 남겨둡니다.

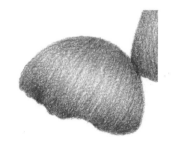

5 오른쪽의 버섯도 시에나 브라운(945)으로 똑같이 칠합니다.

6 세피아(948)로 아래 부분에서 중앙 부분으로 갈수록 연해지게 그러데이션을 풀어줍니다. 이번에는 위쪽 말고 아래쪽에만 그러데이션을 넣습니다. 빛이 오는 상황이 위보다 아래가 더 어둡기 때문에 아래쪽을 더 어둡게 잡아주는 것입니다. 계속 결 느낌을 살리면서 칠합니다.

7 오른쪽의 버섯의 아래 부분도 세피아(948)로 똑같이 칠합니다.

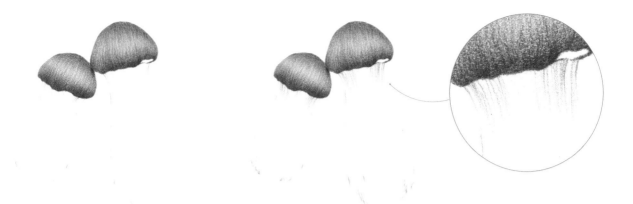

8 이제 아래 몸통 부분을 묘사해보겠습니다. 흰색의 물체니까 웜 그레이 20%**(1051)** 로 결 느낌을 내면서 그림자가 생길 영역에 넣어줍니다.

9 웜 그레이 50%**(1054)**로 좀 더 어두운 부분을 더 넣어줍니다. 버섯 몸통의 주름 부분에 생기는 그림자를 표현하는 거예요. 이 단계에서 멈춰도 버섯은 완성이지만, 우리는 다른 색감의 색을 섞어서 그리는 것을 연습해볼 것이므로 다음 한 단계 더 진행해보겠습니다.

완성하기

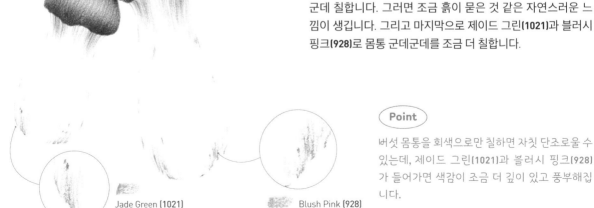

10 버섯의 몸통 부분에 웜 그레이 50%**(1056)**로 좀 더 어두운 부분을 묘사해주고 옐로 오커**(942)**과 시에나 브라운**(945)**으로 군데군데 칠합니다. 그러면 조금 흙이 묻은 것 같은 자연스러운 느낌이 생깁니다. 그리고 마지막으로 제이드 그린**(1021)**과 블러시 핑크**(928)**로 몸통 군데군데를 조금 더 칠합니다.

Jade Green **(1021)**

Blush Pink **(928)**

Point

버섯 몸통을 회색으로만 칠하면 자칫 단조로울 수 있는데, 제이드 그린**(1021)**과 블러시 핑크**(928)** 가 들어가면 색감이 조금 더 깊이 있고 풍부해집니다.

02

브로콜리

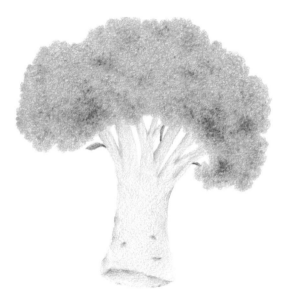

사용한 색

- Chartreuse (989)
- Lime Peel (1005)
- Spring Green (913)
- Apple Green (912)
- Grass Green (909)
- Olive Green (911)
- Dark Green (908)
- Sienna Brown (945)

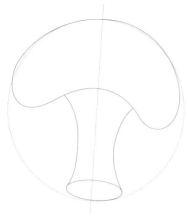

이번에 그리는 브로콜리는 지금까지 했던 것과 다른 굉장히 재미있는 기법으로 그릴 거예요! 브로콜리도 구조가 복합적이어서 스케치 형태를 잡기가 조금 어려울 수 있습니다. 먼저, 크기를 설정해줘야 하니까 연필로 큰 원 하나를 그립니다. 몸통은 원기둥 형태입니다.

1 원기둥 보조선을 활용하여 브로콜리의 몸통을 스케치합니다. 나뭇가지처럼 생긴 얇은 줄기도 그려 주고, 잎도 그려 넣습니다. 줄기 밑동 근처에 움푹 파인 부분도 그립니다. 머리 부분은 그냥 대략적인 형태로 올록볼록하게 잡아주면 됩니다. 스케치를 다 하면 스케치 선들을 깔끔하게 정리해주고, 지우개로 살짝 닦아줍니다.

2 샤르트뢰즈(989)로 몸통의 밑색을 연하게 칠합니다.

4 샤르트뢰즈(989)로 브로콜리의 머리 부분을 칠해주는데, '둥글게 칠하기'[**둥근 스트로크**] 기법을 쓸 거예요. 빙글빙글 돌리면서 연하게 칠합니다. 아직 밑칠 단계이므로 힘을 주지 말고 연하게 살짝 칠합니다.

3 라임 필(1005)로 어두운 부분과 중간 톤을 잡아주고, 움푹 파인 부분도 찾아줍니다.

Point

채색할 때 동그라미 형태가 너무 보이게끔 선 간격을 너무 떨어뜨려 그리지 말고 바짝 붙여서 털 뭉치 같은 느낌이 나게 칠합니다.

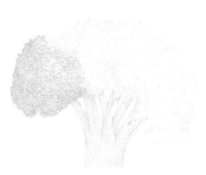

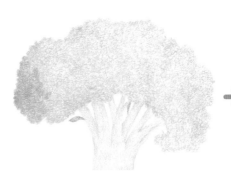

5 스프링 그린(913)으로 둥글게 칠하면서
브로콜리 윗부분을 표현합니다. 빙글
빙글 돌리면서 머리 부분 전체를 다 칠
합니다. 뭔가 작은 잎들이 몽글몽글 달
려있는 느낌이 들지 않나요?

6 애플 그린(912)으로 빙글빙글 돌려 칠하
면서 '둥글게 칠하기'로 머리 부분 전체
를 다 덧칠합니다. 그러면 더 파릇파릇
하고 싱싱한 느낌이 납니다.

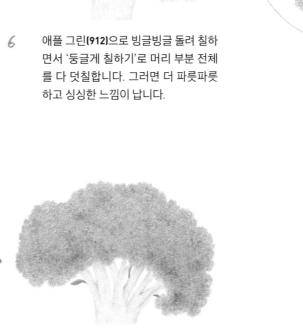

7 그래스 그린(909)으로 어두운 부분을 칠합니다. 머리
부분은 계속 '둥글게 칠하기'로 채색해야 몽글몽글
한 느낌이 그대로 유지됩니다. 아래 몸통 부분의 잎
들도 찾아주고, 푹 파인 부분도 묘사합니다.

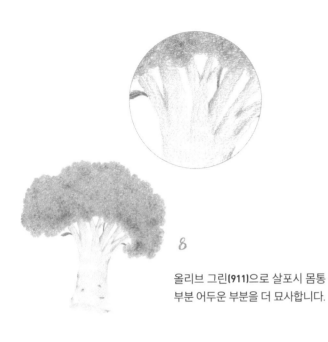

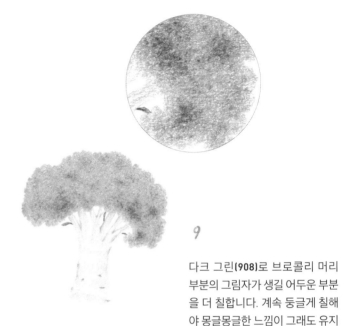

8

올리브 그린(911)으로 살포시 몸통 부분 어두운 부분을 더 묘사합니다.

9

다크 그린(908)로 브로콜리 머리 부분의 그림자가 생길 어두운 부분을 더 칠합니다. 계속 둥글게 칠해야 몽글몽글한 느낌이 그래도 유지됩니다.

완성하기

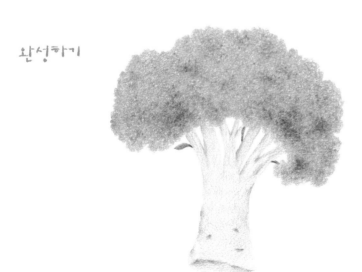

10

시에나 브라운(945)으로 몸통 부분의 바닥 면을 몇 군데 조금 칠해주면 흙이 묻은 듯한 느낌을 주고 나면 완성됩니다. 브로콜리가 전체적으로 나무 같은 느낌이 들면 성공입니다.

Vegetable

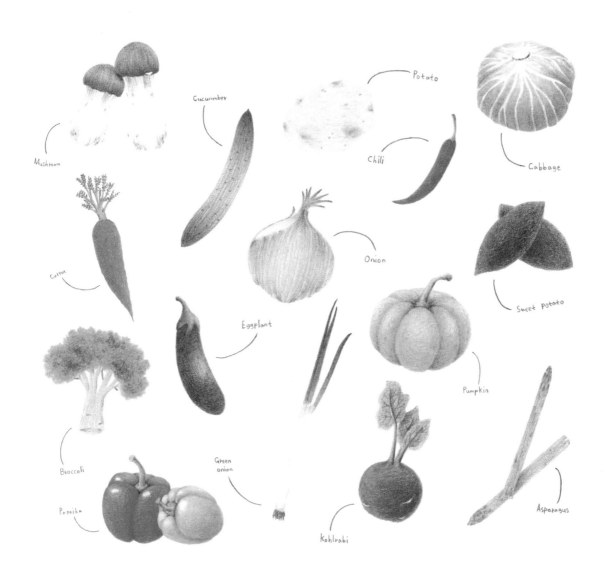

Mushroom

Cucumber

Potato

Chili

Cabbage

Carrot

Onion

Sweet Potato

Eggplant

Pumpkin

Broccoli

Green onion

Kohlrabi

Asparagus

Paprika

CHAPTER 3

과일

체리

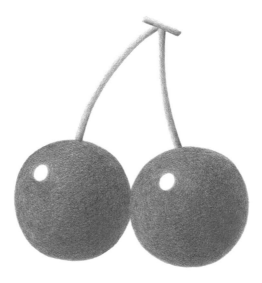

사용한 색

체리
열매

Poppy Red (922)

Crimson Red (924)

Crimson Lake (925)

꼭지

Lime Peel (1005)

Olive Green (911)

Dark Green (908)

구 2개와 원기둥 3개 조합

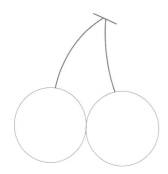

이제부터는 과일을 그릴 거예요. 계속 복합적인 구조의 사물들을 그려볼 겁니다. 먼저, 연필로 큰 원 하나를 그립니다. 그리고 그 안에 이제 체리의 구조에 맞게 형태를 잡아줍니다.

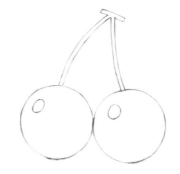

1 체리는 구 위에 얇은 원기둥 줄기가 달려 있는 형태죠. 구 2개에 얇은 원기둥으로 줄기 그려주고 위에 누워있는 얇은 원기둥을 하나 더 그립니다. 그리고 하이라이트 흰 부분도 선명하게 스케치합니다.

스케치를 다 끝나면 스케치 선들을 깔끔하게 정리해주고, 지우개로 살짝 닦아줍니다.

빛

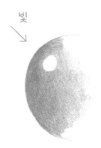

2 포피 레드(922)로 체리 열매를 칠해주는데, 왼쪽 체리부터 진행합니다. 왼쪽 앞에서 오는 빛으로 할 거라서 왼쪽에서 오른쪽으로 갈수록 그러데이션으로 풀어주며 전체적으로 칠합니다. 하이라이트 부분은 흰색으로 남겨둡니다.

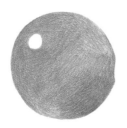

3 크림슨 레드(924)로 오른쪽에서 왼쪽으로 그러데이션을 풀어주면서 칠합니다.

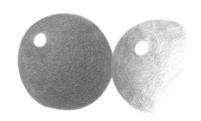

4 오른쪽 체리 열매도 동일하게 진행합니다.

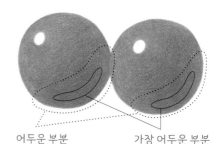

어두운 부분 가장 어두운 부분

5 크림슨 레이크(925)로 가장 어두운 부분을 덧칠합니다. 크림슨 레드(924)로 칠한 어두운 부분과 자연스럽게 연결되어야 둥근 입체감이 생깁니다. 오른쪽 체리 열매도 똑같이 진행합니다.

6 라임 필**(1005)**로 체리 꼭지를 칠합니다.

7 올리브 그린**(911)**으로 꼭지의 오른쪽에 어둠을 나타냅니다. 라임 필**(1005)**로 칠한 부분과 자연스럽게 이어지게 왼쪽으로 갈수록 연해지도록 그러데이션을 풀어줍니다.

8 오른쪽 꼭지와 꼭지 윗부분도 똑같이 채색을 진행합니다.

완성하기

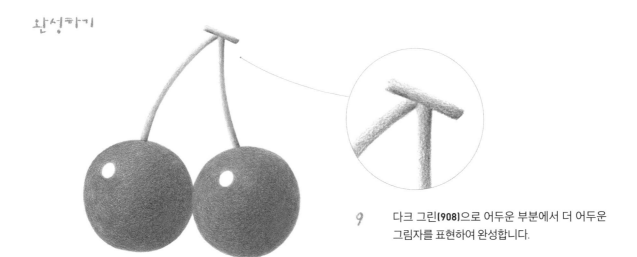

9 다크 그린**(908)**으로 어두운 부분에서 더 어두운 그림자를 표현하여 완성합니다.

02

바나나

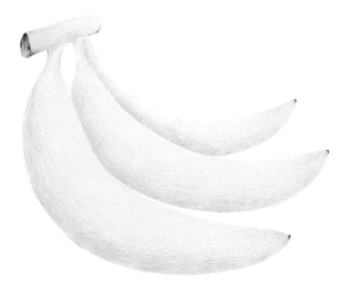

사용한 색

	Lemon Yellow (915)		Sienna Brown (945)
	Canary Yellow (916)		Dark Brown (946)
	Sunburst Yellow (917)		Chartreuse (989)
	Yellow Ochre (942)		Spring Green (913)

연필로 큰 원 하나를 그려서 크기를 설정합니다. 그리고 그 안에 바나나의 형태를 쉽게 그릴 수 있게 긴 타원형 3개를 기울여 그리고, 윗부분 가지를 그릴 부분에도 가로로 누운 타원형을 그려줍니다.

1 바나나의 형태를 정확하게 나타냅니다. 스케치를 다 하면 스케치 선들을 깔끔하게 정리해주고, 지우개로 살짝 닦아 줍니다.

2 레몬 옐로(915)로 바나나 전체를 연하게 칠합니다. 아직 밑칠 단계니까 너무 힘 줘서 칠하지 않고 살짝 칠하도록 합니다.

3 카나리 옐로(916)로 밝은 위쪽 부분부터 아래로 갈수록 연해지게 그러데이션을 풀어주며 전체를 다 덧칠합니다. 카나리 옐로(916)가 기본 색감이기 때문에 위쪽에 발색을 좀 선명하게 내줍니다.

4 선버스트 옐로(917)로 바나나 아래쪽의 어두운 부분과 바나나가 매달려 있는 가지의 어두운 부분을 칠합니다.

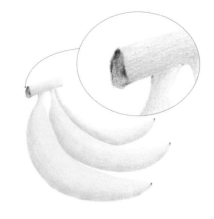

5 너무 오렌지 빛이 돌지 않게 옐로 오커 (942)로 어두운 부분을 덧칠합니다.

6 시에나 브라운(945)으로 바나나 끝부분 과 바나나가 매달려있는 가지의 끝부분 을 표현합니다.

7 시에나 브라운(945)을 칠한 부분에 다크 브라운(946)을 조금 덧칠하면 입체감이 더 생깁니다.

완성하기

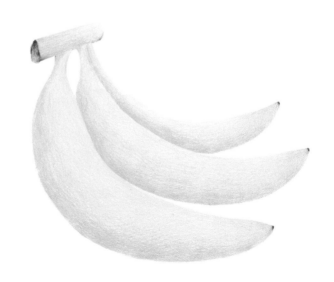

8 덜 익은 바나나는 조금 연둣빛이 돕니다. 샤르트뢰즈(989)를 넣어 조금 덜 익은 느 낌을 표현합니다. 스프링 그린(913)으로 연둣빛이 도는 부분을 조금 더 덧칠하여 완성합니다.

복숭아

사용한 색

Light Peach (927)

Pink (929)

Blush Pink (928)

Carmine Red (926)

1 큰 원을 하나 그려서 복숭아의 크기를 설정합니다. 그리고 복숭아의 형태를 그립니다. 스케치를 다 하면 스케치 선 들을 깔끔하게 정리해주고, 지우개로 살짝 닦아줍니다.

2 라이트 피치(927)로 아래쪽에서 위로 갈수록 '둥글게 칠하기' 로 그러데이션을 풀어주면서 칠합니다. 앞서 브로콜리를 그릴 때보다 좀 더 고운 느낌으로 그려주어야 뽀송뽀송한 느낌이 됩니다.

3 블러시 핑크(928)를 사용해 라이트 피치(927)로 칠한 부분 과 자연스럽게 이어지도록 '둥글게 칠하기'로 위쪽 부분 을 칠합니다.

Point 빙글빙글 돌려칠하기!

완성하기

4 중앙 부분의 파인 부분을 칠합니다. 위
 쪽을 좀 더 진하게 칠하고 아래로 갈수
 록 흐려지게 칠해야 자연스럽습니다.

5 핑크(929)로 파인 부분 조금 옆 부분을
 더 칠합니다. '둥글게 칠하기'로 뽀송뽀
 송한 질감을 표현합니다.

6 카민 레드(926)로 어두운 부분을 더 칠해주어서 완성합니다.

01

딸기

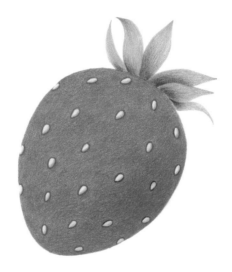

사용한 색

- Canary Yellow (916)
- Goldenrod (1034)
- Pale Vermilion (921)
- Poppy Red (922)
- Crimson Red (924)
- Crimson Lake (925)

- Chartreuse (989)
- Spring Green (913)
- Apple Green (912)
- Grass Green (909)
- Dark Green (908)

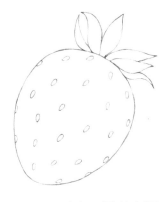

1 연필로 원을 그려서 크기를 설정해주고, 꼭지와 몸통의 크기를 정합니다. 그리고 딸기 꼭지에 달린 잎의 형태를 그려준 뒤, 딸기 몸통에 씨를 그립니다. 딸기의 씨는 그냥 타원형이 아니라, 계란처럼 한쪽이 조금 더 뾰족합니다. 아래쪽이 조금 뾰족한 타원형으로 씨를 그립니다.

2 카나리 옐로(916)로 딸기 씨를 칠합니다.

3 골든로드(1034)로 딸기 씨의 오른쪽 어두운 부분을 칠합니다.

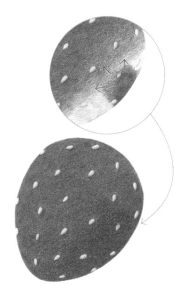

4 페일 버밀리온(921)으로 씨 부분을 제외한 전체를 연하게 칠합니다.

5 포피 레드(922)로 빛을 받는 왼쪽에서 오른쪽으로 갈수록 연해지게 그러데이션을 풀어주며 칠합니다. 씨 부분을 피해서 칠해야합니다.

6 크림슨 레드(924)로 오른쪽에서 왼쪽으로 갈수록 연해지게 그러데이션을 풀어주며 칠합니다. 포피 레드(922)로 칠한 부분과 자연스럽게 이어지게 표현합니다.

7

샤르트뢰즈(989)로 딸기 잎을 전체적으로 연하게 칠합니다.

8

스프링 그린(913)을 전체적으로 칠해주어 잎의 기본 색감을 잡아줍니다.

9

애플 그린(912)으로 잎의 중간 톤 부분을 칠합니다.

10

그래스 그린(909)으로 어두운 부분과 중간 톤 부분을 칠하는데, 애플 그린(912)으로 칠한 부분과 자연스럽게 연결되게 칠합니다.

 잎 표현은 길쭉한 선을 활용하면 예뻐요.

11

다크 그린(908)으로 잎의 그림자 부분을 칠합니다.

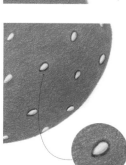

12

크림슨 레이크(925)로 오른쪽 어두운 부분의 씨 주변에 테두리를 칠해주어 씨가 박혀있는 느낌을 표현합니다.

완성하기

13

크림슨 레드(924)로 왼쪽 밝은 영역의 씨 주변에 테두리를 만들어 씨가 박혀있는 느낌을 표현하면 완성입니다.

복잡한 형태의 과일들

(02)

수박

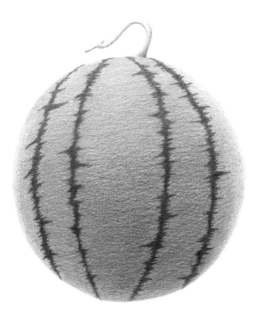

사용한 색

	Chartreuse (989)
줄무늬	Spring Green (913)
	Dark Green (908)
	Black (935)

	Apple Green (912)
표면	Olive Green (911)
	Grass Green (909)
	Dark Green (908)

1 연필로 원을 그려서 크기를 설정하고 그 안에 원을 하나 그린 다음, 위에 수박 꼭지를 그립니다. 원 안에 수박의 줄무늬를 그립니다. 줄무늬는 일정하지 않게 불규칙적인 형태로 그려야 어색하지 않습니다. 너무 규칙적으로 튀어나오게 그리면 인위적인 느낌이 들기 때문에 주의해야 합니다. 더 굵게 그려도 괜찮습니다.

2 수박의 줄무늬부터 채색하면 나중에 전체 채색을 할 때 훨씬 쉽습니다. 샤르트뢰즈(989)와 스프링 그린(913)을 섞어서 줄무늬 부분을 칠합니다. 샤르트뢰즈(989)를 먼저 연하게 칠한 다음, 그 위에 스프링 그린(913)을 연하게 덧칠합니다.

3 다크 그린(908)으로 줄무늬를 전체적으로 덮어주는데, 위쪽을 더 진하게 칠합니다. 수박의 줄무늬는 검은색을 띠는데 다크 그린(908)을 칠하면 줄무늬에도 명암이 표현되어 줄무늬만 평면에 붕 떠 보이는 느낌이 들지 않습니다.

블랙영역

908

935

908

4 아래쪽 어두운 부분에 블랙(935)을 넣고 그 아래 반사광 영역과 위쪽 부분은 다크 그린(908)을 진하게 칠합니다. 다크 그린(908)과 블랙(935)이 어색하지 않게 연결되어야 합니다.

Point 검정 줄무늬라고 해서 전부를 까맣게 칠하면 입체감이 표현되지 않아요. 그래서 다크그린(908)으로 명암을 만들어줘야 합니다.

5 나머지 줄무늬도 똑같이 채색합니다.

6 위쪽에서 수박 꼭지와 수박 표면을 샤르트뢰즈(989)로 연하게 칠합니다.

7 애플 그린(912)으로 수박 표면 위쪽에서 아래쪽으로 그러데이션을 풀어주면서 칠합니다.

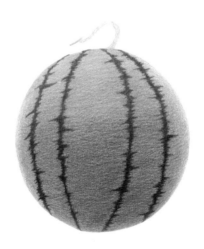

8 올리브 그린(911)을 위쪽을 향해 그러데이션으로 칠합니다.

9 올리브 그린(911) 칠 위에 한 번 더 그래스 그린(909)을 덧칠합니다.

10 다크 그린(908)으로 어두운 부분을 칠합니다.

Point 올리브 그린(911)과 그래스 그린(909)을 잘 섞으면 수박색이 나와요!

11 애플 그린(912)으로 수박 꼭지를 칠합니다.

12 그래스 그린(909)으로 수박 꼭지의 중간 톤과 어두운 부분을 칠합니다.

13 다크 그린(908)으로 수박 꼭지의 어두운 부분에서 그림자 부분을 더 칠하면 완성입니다.

완성하기

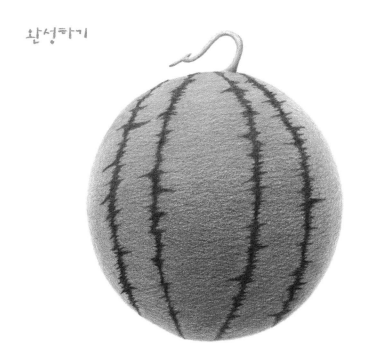

03

키위

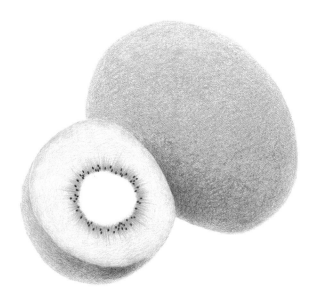

사용한 색

Cream (914)	Apple Green (912)	Goldenrod (1034)	
Chartreuse (989)	Grass Green (909)	Sienna Brown (945)	
Spring Green (913)	Black (935)	Dark Brown (946)	

연필로 원을 그려서 크기를 설정해주고, 그 안에 기울어진 보조선을 그려 넣은 후, 원 하나와 타원형 하나를 그립니다.

1 형태를 정확히 그립니다. 왼쪽 키위는 반으로 자른 형태로 스케치합니다. 스케치를 다 하면 스케치 선들을 깔끔하게 정리해주고, 지우개로 살짝 닦아냅니다.

2 크림(914)으로 잘라진 키위 단면의 중앙 부분을 칠합니다.

3 샤르트뢰즈(989)로 키위 단면을 칠합니다.

4 스프링 그린(913)으로 키위 단면의 테두리 부분을 칠합니다.

5 스프링 그린(913)으로 키위 단면의 중앙 부분을 빙 둘러주는데, '짧은 선으로 강약 조절하기' 기법으로 질감을 표현합니다. 안쪽에서 찍고 바깥쪽으로 갈수록 힘을 풀어야 하고, 선의 길이가 다 불규칙하게 달라야 어색하지 않습니다.

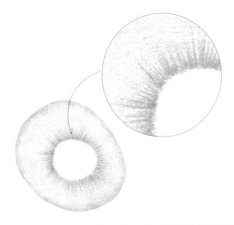

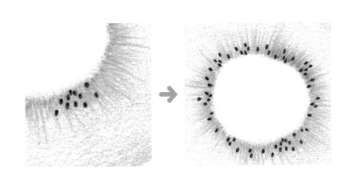

6 애플 그린(912)으로 중앙 부분 주변의 질감을 한 번 더 표현해주고, 그래스 그린(909)으로 조금 더 묘사합니다.

7 블랙(935)으로 키위의 씨를 그립니다. 중앙 부분에 몰려있어야 하고, 일정한 간격으로 넣으면 어색한 느낌이 들기 때문에 간격을 불규칙적으로 다 다르게 넣어주세요.

8 골든로드(1034)로 키위의 껍질의 솜털 느낌을 살리기 위해 '둥글게 칠하기' 기법으로 연하게 칠합니다.

9 오른쪽 키위도 골든로드(1034)로 껍질을 '둥글게 칠하기' 기법으로 연하게 칠합니다.

10 골든로드(1034)로 한 번 더 껍질을 '둥글게 칠하기' 기법으로 칠하면서 발색을 좀 더 내줍니다.

Point 빙글빙글
둥글게 칠하기

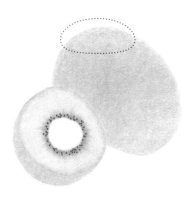

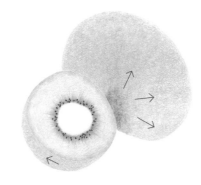

11 샤르트뢰즈(989)와 애플 그린(912)으로 껍질 위쪽 부분을 칠해서 덜 익은 느낌을 표현합니다. '둥글게 칠하기'로 칠해야 키위 껍질 특유의 털 느낌이 유지되면서 전체적인 느낌이 깨지지 않습니다.

12 시에나 브라운(945)으로 껍질의 어두운 부분을 칠합니다. 자연스럽게 그러데이션 되면서 골든로드(1034)와 만나게 칠해야 합니다. 이때도 '둥글게 칠하기'로 칠합니다.

13 다크 브라운(946)으로 오른쪽 키위 껍질의 어두운 부분 속 그림자 부분을 '둥글게 칠하기'로 칠합니다.

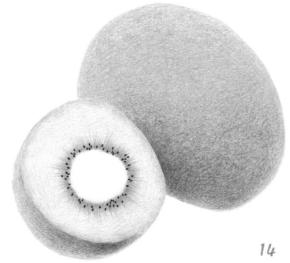

14 같은 방법으로 다크 브라운(946)으로 왼쪽 잘린 키위 껍질의 어두운 부분 속 그림자 부분을 칠합니다. 단면 부분과 만나는 경계 부분을 진하게 칠하고 아래로 내려갈수록 그러데이션 풀어주면서 그림자를 표현하면 완성입니다.

04

오렌지

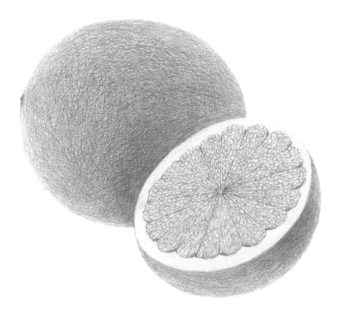

사용한 색

Sunburst Yellow (917)

Spanish Orange (1003)

Yellowed Orange (1002)

Pale Vermilion (921)

Dark Green (908)

그냥보조선

기울어진 보조선

연필로 원을 그려서 크기를 설정해주고,
그 안에 하나는 그냥 보조선, 다른 하나는
기울어진 보조선을 그려 넣은 후, 전체 형
태를 정확히 그립니다.

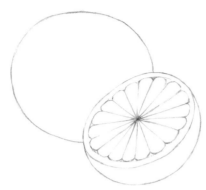

1 오른쪽 오렌지는 반으로 잘린 형태로
스케치합니다. 스케치를 다 하면 스케
치 선들을 깔끔하게 정리해주고, 지우
개로 살짝 닦아줍니다.

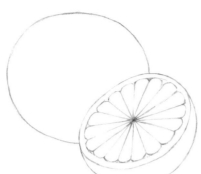

2 선버스트 옐로(917)로 반으로 잘린 오렌
지 단면의 테두리 부분을 칠합니다.

3 선버스트 옐로(917)로 왼쪽 오렌지의
껍질을 전체적으로 연하게 칠합니다.

4 스패니쉬 오렌지(1003)로 오렌지 껍질
을 한 번 더 덧칠합니다.

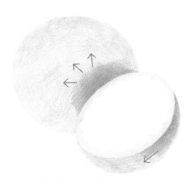

5 옐로우드 오렌지(1002)로 껍질의 어두
운 부분부터 그러데이션을 풀어주면서
껍질 전체를 덧칠합니다.

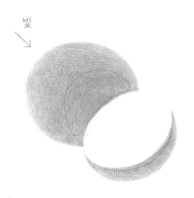

빛

6 　페일 버밀리온**(921)**으로 껍질의 어
두운 부분을 칠합니다.

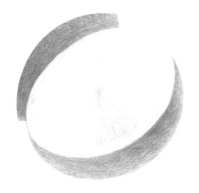

7 　스패니쉬 오렌지**(1003)**로 오렌지 단
면을 '둥글게 칠하기' 기법으로 칠해
서 알갱이 느낌을 표현합니다.

8 　옐로우드 오렌지**(1002)**로 알갱이
를 조금 더 선명하게 칠합니다.

완성하기

Point

크게 빙글빙글　　알갱이 쌓기

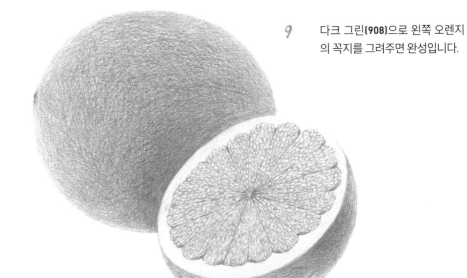

9 　다크 그린**(908)**으로 왼쪽 오렌지
의 꼭지를 그려주면 완성입니다.

Fruits

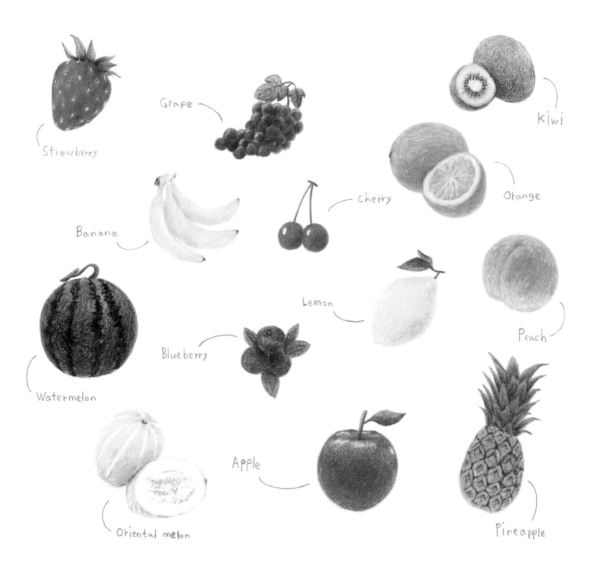

Strawberry

Grape

Kiwi

Orange

Cherry

Banana

Lemon

Peach

Watermelon

Blueberry

Oriental melon

Apple

Pineapple

꽃과 디저트

1. 정면 꽃

정면 꽃의 경우 원을 그려서 잡아줍니다. 큰 원을 그리고, 원의 중심부에 작은 원을 그려서 전체 형태를 잡아준 다음에 꽃잎을 하나씩 그려나갑니다.

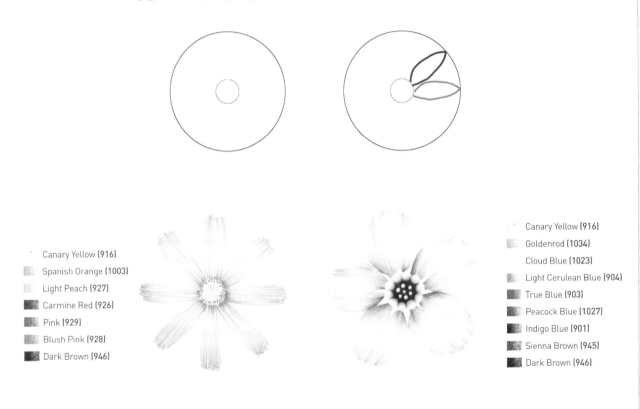

Canary Yellow (916)
Spanish Orange (1003)
Light Peach (927)
Carmine Red (926)
Pink (929)
Blush Pink (928)
Dark Brown (946)

Canary Yellow (916)
Goldenrod (1034)
Cloud Blue (1023)
Light Cerulean Blue (904)
True Blue (903)
Peacock Blue (1027)
Indigo Blue (901)
Sienna Brown (945)
Dark Brown (946)

그림을 보고 어떤 색이 들어갈지 스스로 먼저 찾아보세요. 어떤 색인지 색을 직접 찾는 것도 색을 익히는 중요한 과정입니다. 사용한 색은 위와 같습니다. 꼭 똑같은 색이 아니어도 비슷한 색으로 채색을 진행해도 괜찮아요.

코스모스

스케치

연필로 원을 그려서 크기를 설정해주고, 그 안에 중심부에 작은 원을 하나 더 그립니다. 그리고 꽃잎들을 그립니다.

카나리 옐로(916)로 화심의 꽃술을 칠합니다.

스패니쉬 오렌지(1003)로 점을 찍듯이 색을 칠해 좀 더 어두운 부분을 표현합니다.

다크 브라운(946)으로 화심의 테두리 부분에 조금 긴 점으로 더 어두운 부분을 표현합니다.

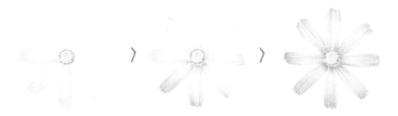

라이트 피치(927)로 꽃잎 전체에 결을 곱게 넣으며 칠합니다. 앞서 그렸던 양파(56쪽 참고)보다 결을 훨씬 더 곱게 촘촘히 넣어야 꽃의 하늘하늘하고 여린 느낌이 살아납니다.

블러시 핑크(928)로 꽃잎의 어두운 부분을 표현해주면서 결을 더 넣어줍니다.

핑크(929)로 꽃잎의 어두운 부분을 더 진하게 선명하게 잡아줍니다.

완성

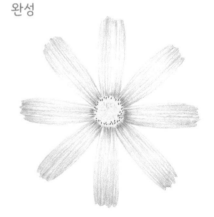

카민 레드(926)로 중앙 부분과 꽃잎이 닿는 부분의 어두운 부분을 더 진하고 선명하게 잡아주면 완성입니다.

물망초

스케치

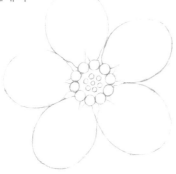

연필로 원을 그려서 크기를 설정해주고, 그 안에 중심부에 조금 작은 원을 하나 더 그립니다. 그리고 꽃잎의 개수만큼 5개의 원을 그립니다. 그런 다음, 꽃잎들을 그려주고 중앙부분 꽃술 부분도 그립니다.

카나리 옐로(916)로 화심의 꽃술 부분을 칠합니다. 골든로드(1034)로 어두운 부분을 칠합니다.

클라우드 블루(1023)로 꽃잎 전체에 곱게 결을 넣어줍니다. 밑색으로 연하게 깔아주어야 하므로 너무 힘을 주어 칠하지 않도록 주의합니다.

완성

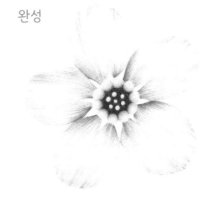

라이트 세룰리안 블루(904)로 한번 더 꽃잎 결을 칠한 후 트루 블루(903)로 꽃잎의 어두운 부분의 결을 나타냅니다. 어두운 쪽에서 찍고 밝은 쪽으로 풀어주는데, 갑자기 힘을 빼버리면 털 느낌이 날 수도 있기 때문에 천천히 힘을 빼면서 풀어줘야 합니다. 피콕 블루(1027)로 안쪽 어두운 부분을 묘사해줍니다.

인디고 블루(901)로 안쪽 어두운 부분을 한 번 더 채색합니다. 그러면 꽃잎의 입체감이 더 살아납니다. 다크 브라운(946)으로 모여 있는 꽃술 안쪽의 어두운 부분을 칠합니다.

시에나 브라운(945)으로 꽃술의 어두운 부분을 한 번 더 묘사하여 완성합니다.

다양한 정면 꽃들을 연습해보세요

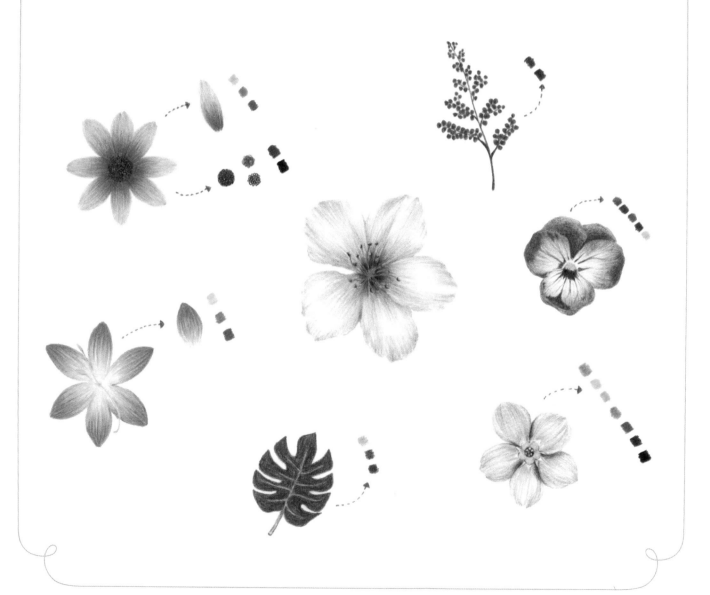

연습해보세요

2. 측면 꽃

측면 꽃은 꽃의 옆면과 줄기, 잎이 보입니다. 옆모습의 형태는 꽃의 형태에 따라 타원형이나 원뿔로 형태를 잡아주고 원기둥으로 줄기를 그려준 다음, 타원형이나 선으로 잎을 그려 넣어 전체 형태를 잡아줍니다. 그런 다음에 꽃잎과 줄기, 잎을 정확하게 그려나갑니다.

잎이 넓을 경우에 타원형으로 잡게 되고, 잎이 긴 형태인 경우 선으로 잡은 다음에 다듬어서 스케치를 하게 됩니다.

앞서 정면 꽃을 연습했으니까 이제부터는 측면 꽃을 그리는 연습을 해볼 거예요. 예쁜 허브 라벤더를 그려봅시다! 쉽게 그릴 수 있습니다.

Chartreuse (989)

Apple Green (912)

Grass Green (909)

Lilac (956)

Parma Violet (1008)

라벤더

스케치

연필로 타원형을 그려서 크기를 설정해주
고, 줄기 부분 라인을 그려서 방향성을 잡
아줍니다. 그리고 꽃의 크기를 대충 타원형
으로 잡아주면 스케치 완성입니다.

샤르트뢰즈(989)로 줄기 스
케치 선을 따라 줄기 라인을
칠해줍니다.

(Point)

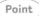

선× 면으로 약간
도톰하게

애플 그린(912)으로 줄기 라
인을 한 번 더 덧칠합니다.

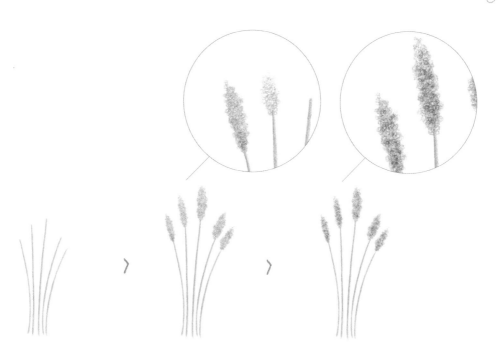

그래스 그린(909)으로 줄기 라인의 어두운 부분을 살짝 잡아줍니다. 줄기의 형태가 얇은 원기둥이라는 것을 잊지 마세요.

라일락(956)을 사용해 '둥글게 칠하기'로 꽃이 뭉쳐있는 듯한 느낌을 만들어줍니다.

파르마 바이올렛(1008)으로 둥글게 칠해서 꽃의 어두운 부분을 살짝 칠해주어 완성합니다.

Point

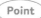
 빙글빙글

둥글게 칠하기

꽃

01

튤립

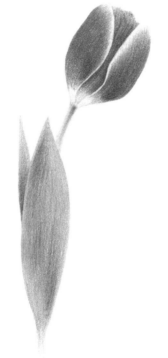

사용한 색

- Canary Yellow (916)
- Spanish Orange (1003)
- Poppy Red (922)
- Carmine Red (926)
- Crimson Red (924)
- Chartreuse (989)
- Apple Green (912)
- Grass Green (909)
- Dark Green (908)

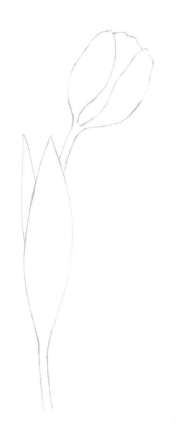

2 카나리 옐로(916)로 꽃잎의 끝부분을 결이 가는 방향으로 결을 촘촘히 내며 칠합니다.

Point 꽃잎 결을 표현할 때는 직선보다 는 곡선을 사용해주세요!

3 스패니쉬 오렌지(1003)로 곱게 결을 내 며 칠해주면서 카나리 옐로(916)와 자연 스럽게 만나게 그러데이션으로 풀어줍 니다.

1 연필로 타원형을 그려서 크기를 설정 해줍니다. 꽃은 타원형으로 모양을 잡 고 줄기 라인을 그려서 방향성을 잡아 준 뒤, 잎 부분을 긴 타원형으로 잡아줍 니다. 그리고 꽃잎과 줄기, 잎의 형태를 정확히 그려서 스케치합니다. 스케치 를 다 하면 스케치 선들을 깔끔하게 정 리해주고, 지우개로 살짝 닦아줍니다.

4 포피 레드(922)로 곱게 결을 내며 기본 색감을 잡아줍니다. 스패니시 오렌지 (1003)와 자연스럽게 만나게 그러데이 션으로 풀어줍니다.

5 카민 레드(926)로 꽃잎 아래쪽 부분을 결을 내면서 곱게 칠해주며 포피 레드 (922)와 자연스럽게 만나게 그러데이션 을 풀어줍니다.

6 크림슨 레드(924)로 꽃잎의 어두운
부분을 채색합니다.

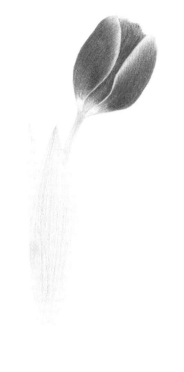

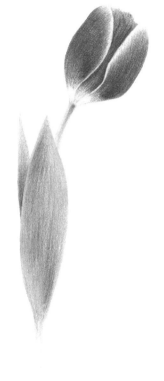

7 샤르트뢰즈(989)로 줄기와 잎을 연
하게 칠합니다.

8 애플 그린(912)으로 잎에 결을 넣어주
면서 전체를 채색하여 덮어주고, 줄기
의 중간 톤 부분을 나타냅니다.

9 그래스 그린(909)으로 줄기와 잎의 어
두운 부분을 묘사하고, 다크 그린(908)
으로 어두운 부분의 그림자 영역을 더
나타내면 완성입니다.

꽃

02

카네이션

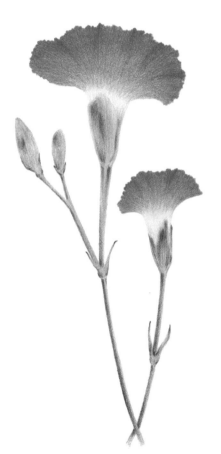

사용한 색

- Yellow Chartreuse (1004)
- Chartreuse (989)
- Apple Green (912)
- Grass Green (909)
- Dark Green (908)
- Light Peach (927)
- Blush Pink (928)
- Carmine Red (926)
- Crimson Red (924)

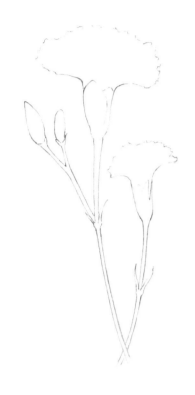

1 　연필로 타원형을 그려서 크기를 설정
해줍니다. 꽃과 봉오리는 타원형으로
모양을 잡고 줄기 라인을 그려서 방향
성을 잡아준 뒤, 꽃과 줄기, 잎의 형태
를 정확히 그려서 스케치합니다. 스케
치를 다 하면 스케치 선들을 깔끔하게
정리해주고, 지우개로 살짝 닦아줍니다.

2 　옐로 샤르트뢰즈(1004)로 꽃과 줄기가
닿는 부분을 칠합니다.

샤르트뢰즈(989)로 줄기 윗부분인 꽃받
침을 칠합니다.

3 　애플 그린(912)으로 줄기와 봉오리, 꽃
받침을 칠합니다. 세로결을 넣으며 칠합
니다. 애플 그린(912)이 줄기와 봉오리,
꽃받침의 중심 색감이 됩니다.

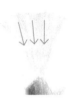

6　라이트 피치(927)로 세로로 꽃에 결을 곱게 넣으며 꽃잎 전체를 다 칠합니다.

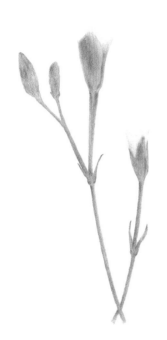

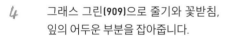

4　그래스 그린(909)으로 줄기와 꽃받침, 잎의 어두운 부분을 잡아줍니다.

5　다크 그린(908)으로 어두운 부분을 한 번 더 칠합니다. 그림자가 생기는 영역 에 조금 더 칠하는 거예요.

7　블러시 핑크(928)로 꽃잎의 결을 곱게 넣어주면서 꽃잎의 접힌 그림자 영역을 대략 잡아주면서 형태를 찾아줍니다.

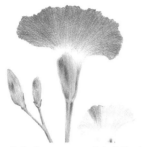

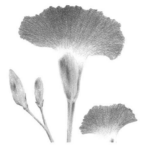

8 카민 레드(926)로 기본 색을 더
칠합니다. 꽃잎 끝부분의 모양
을 잘 잡아줘야 합니다.

9 크림슨 레드(924)로 꽃의 어두운
부분을 더 분명하게 칠합니다.

완성하기

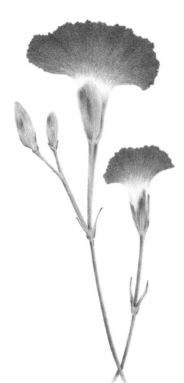

10 꽃잎에서 몇 군데 조금 접힌 듯한 느낌을 크림슨
레드(924)로 더 묘사해서 완성합니다.

03

해바라기 꽃다발

사용한 색

- Canary Yellow (916)
- Spanish Orange (1003)
- Yellowed Orange (1002)
- Yellow Ochre (942)
- Sienna Brown (945)
- Dark Brown (946)
- Burnt Ochre (943)
- Lime Peel (1005)
- Chartreuse (989)
- Apple Green (912)
- Grass Green (909)
- Dark Green (908)
- Cloud Blue (1023)
- Ultramarine (902)
- Light Cerulean Blue (904)
- Parma Violet (1008)

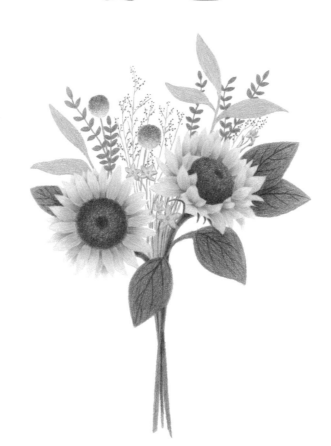

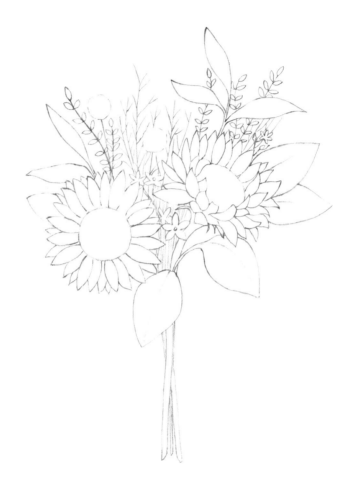

큰 타원형으로 크기를 잡아주고, 구조를
잘 보세요. 앞쪽에 큰 해바라기 2송이, 그
리고 큰 잎들, 나머진 작은 것들이죠. 해
바라기 꽃 위치에 원을 크게 그리고, 큰
잎들 위치에 원을 그려서 위치를 잡아주
세요.

1

그리고 줄기는 라인으로 방향을 잡아준 뒤, 나머지는 작은 원으로
위치와 크기를 잡아줍니다. 꼼꼼하게 다 스케치를 한 다음, 스케치
선들을 깔끔하게 정리해주고 지우개로 살짝 닦아줍니다.

2

해바라기부터 칠해보겠습니다. 먼저, 카나리 옐로(916)로 왼쪽 해바라기 꽃잎을 칠합니다. 꽃의 결을 촘촘하게 곱게 넣어주세요. 카나리 옐로(916)로 오른쪽 해바라기 꽃잎도 같은 방법으로 칠합니다.

3

스패니쉬 오렌지(1003)로 해바라기 꽃잎 안쪽의 어두운 부분을 잡아주세요.

4

옐로우드 오렌지(1002)로 해바라기 꽃잎의 안쪽 어두운 부분을 칠합니다. 앞의 꽃잎과 뒤의 겹쳐진 꽃잎 사이의 그림자 부분도 칠합니다. 꽃잎의 결 방향을 생각하면서 안쪽에서 바깥쪽을 향하게 넣어주세요.

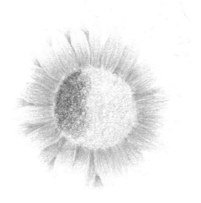

옐로우드 오렌지(1002)로 해바라기 꽃잎 안쪽 어두운 부분을 다 칠하고 나면 옐로 오커(942)로 해바라기 중앙 부분을 '둥글게 칠하기'로 칠합니다

6 시에나 브라운(945)으로 해바라기 중앙 부분을 '둥글게 칠하기'로 더 채워서 해바라기 색감을 표현합니다.

7 다크 브라운(946)으로 해바라기 중앙의 원에서 중앙과 원 테두리 부분을 '둥글게 칠하기'로 채색합니다.

8 번트 오커(943)로 해바라기 꽃잎의 안쪽과 겹쳐진 부분의 어두운 부분을 더 칠해서 꽃잎의 입체감을 더 나타냅니다.

9 라임 필(1005)로 뒤쪽 안개꽃처럼 생긴
미스티 꽃의 줄기를 그려주세요.

10 샤르트뢰즈(989)로 뒤쪽의 긴 잎을 칠합
니다.

11 애플 그린(912)으로 뒤쪽의 긴 잎을 더
칠합니다.

12 애플 그린(912)으로 뒤쪽의 남은 줄기를
그립니다.

애플 그린(912)으로 방금 그린 줄기에 작은 나뭇
잎을 그립니다.

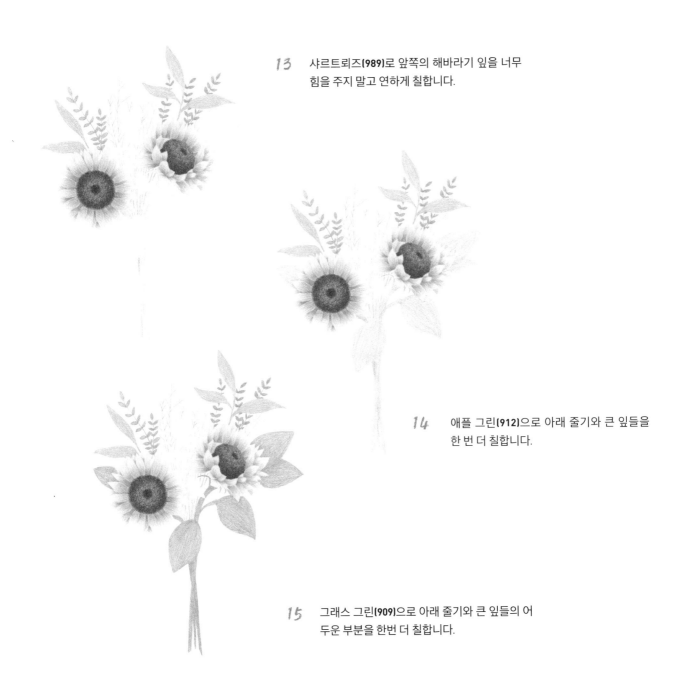

13 샤르트뢰즈**(989)**로 앞쪽의 해바라기 잎을 너무
힘을 주지 말고 연하게 칠합니다.

14 애플 그린**(912)**으로 아래 줄기와 큰 잎들을
한 번 더 칠합니다.

15 그래스 그린**(909)**으로 아래 줄기와 큰 잎들의 어
두운 부분을 한번 더 칠합니다.

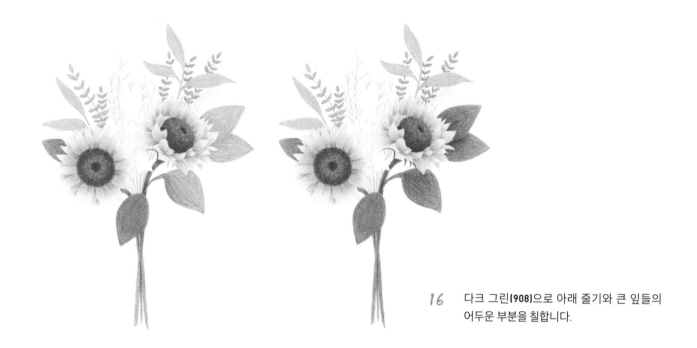

16 다크 그린(908)으로 아래 줄기와 큰 잎들의
어두운 부분을 칠합니다.

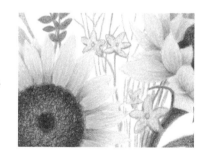

17 애플 그린(912)으로 뒤쪽의 동그란 퐁
퐁소국의 줄기를 그려주세요. 애플 그
린(912)과 그래스 그린(909)으로 아직
그리지 않고 남아 있는 하늘색 별모양
옥시 꽃의 줄기도 그립니다.

18 클라우드 블루(1023)로 하늘색 별모양
옥시 꽃을 칠합니다.

라이트 세룰리안 블루(904)로 하늘색 옥
시 꽃을 한 번 더 칠합니다.

19

1

클라우드 블루**(1023)**로 동그란 퐁퐁소국의 꽃을
'둥글게 칠하기'로 채색합니다.

2

라이트 세룰리안 블루**(904)**로 둥글게 칠하면서
위에서 아래쪽으로 그러데이션을 풀어줍니다.
클라우드 블루**(1023)**로 칠한 부분과 자연스럽게
만나야 합니다.

3

울트라마린**(902)**으로 둥글게 칠하면서 위에서
아래쪽으로 그러데이션을 풀어줍니다. 라이트
세룰리안 블루**(904)**로 칠한 부분과 자연스럽게
만나야 합니다.

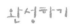

20

파르마 바이올렛**(1008)**으로 미스티 꽃을 점찍기
로 그립니다.

21

다크 그린**(908)**으로 큰 잎들의 잎맥을 그려 완성
합니다.

Little Plants

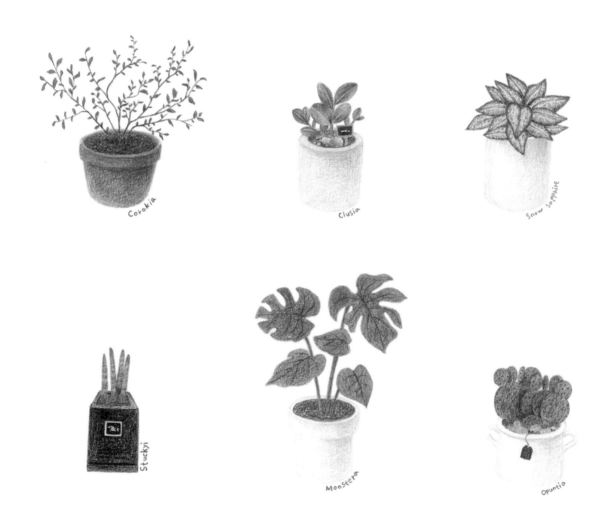

Corokia

Clusia

Snow Sapphire

Stuckyi

Monstera

Opuntia

01

마카롱

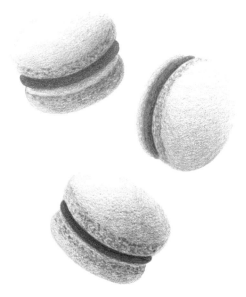

사용한 색

딸기
마카롱
- Light Peach (927)
- Blush Pink (928)
- Pink (929)
- Carmine Red (926)
- Crimson Red (924)

민트
마카롱
- Cloud Blue (1023)
- Light Aqua (992)
- Aquamarine (905)
- Parrot Green (1006)
- Spring Green (913)
- Dark Green (908)

블루베리
마카롱
- Lilac (956)
- Parma Violet (1008)
- Violet (932)
- Black (935)

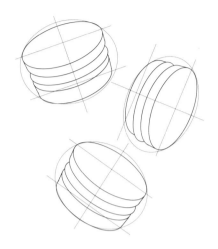

1 마카롱의 구조는 납작한 원기둥 2개가 합쳐져 있는 구조에요. 그 사이에 크림 층이 있구요.

원기둥+크림+원기둥 이런 구조죠.

'원기둥 윗면・옆면・크림・원기둥 윗면 약간・옆면' 이렇게 보입니다. 나머지 마카롱도 스케치합니다.

오른쪽 마카롱은 '원기둥 윗면・옆면・크림・옆면' 이렇게 보이고, 맨 아래 마카롱은 '원기둥 윗면・옆면・크림・원기둥 윗면 약간・옆면' 이렇게 보이게 그리면 됩니다. 꼼꼼히 스케치를 한 후, 스케치 선들을 깔끔하게 정리해주고 지우개로 살짝 닦아줍니다.

큰 타원형으로 크기를 잡아주고, 그 안에 작은 원 3개를 그립니다. 각도와 기울기를 잘 생각하면서 원기둥 보조선을 그려 넣고, 제일 왼쪽 위의 마카롱부터 그립니다. 기울기 연습을 위해 일부러 각도를 다 다르게 배치해 스케치해 보았습니다.

Point

납작한 원기둥이 합쳐진 구조! 원기둥 보조선을 이용해서 스케치

채색하기

2 왼쪽 위에 있는 딸기 마카롱부터 채색해보겠습니다. 라이트 피치(927)로 전체를 다 칠합니다.

3 블러시 핑크(928)로 명암을 넣어주면서 형태를 잡아줍니다.

4 핑크(929)로 어두운 부분을 더 칠합니다. 블러시 핑크(928)로 중간 톤 영역의 명암을 넣어줍니다.

141

5

1

2

Point

마카롱 옆면의 부슬부슬한 질감은
무늬가 규칙적이지 않게 표현합니다.

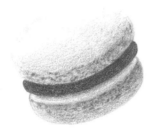

3

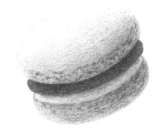

4

카민 레드(926)로 딸기 크림을 칠해주면서 마카롱 옆면의 어두운 톤을 더 넣어주고, 부슬부슬한 질감
표현도 같이 합니다. 규칙적이지 않은 느낌으로 묘사해줘야 어색하지 않고 자연스럽습니다.

크림슨 레드(924)로 마카롱 위쪽이랑 딸기 크림이 닿는 부분에 생기는 그림자를 칠합니다.

닿는 쪽이 어둡고 아래로 내려올수록 밝아지는 그러데이션을 표현합니다. 그림자는 물체와 닿는 쪽
이 더 어두워요. 마카롱 표면의 질감 묘사도 더 합니다.

6 이제 오른쪽에 있는 민트 마카롱을 채색해볼 거예요. 딸기 마카롱을 잘 했다면 같은 방법이기 때문에 어렵지 않아요. 클라우드 블루(1023)로 민트 마카롱 전체를 칠합니다.

라이트 아쿠아(992)로 명암을 넣어주면서 형태를 찾아줍니다.

7 라이트 아쿠아(992)로 어두운 부분을 칠하면서 마카롱 표면의 질감 묘사도 같이 합니다.

8 아쿠아마린(905)으로 어두운 부분을 더 잡아주고 마카롱 표면의 질감 묘사를 더 넣어줍니다.

9

1 패럿 그린(1006)으로 민트 크림을 칠합니다.

2 스프링 그린(913)으로 민트 크림을 한 번 더 연하게 칠해서 조금 더 초록빛이 돌게 표현합니다.

3 다크 그린(908)으로 마카롱 위쪽과 민트 크림이 닿는 부분에 생기는 그림자를 칠합니다. 닿는 쪽이 어둡고 아래로 내려올수록 밝아지는 그러데이션을 표현합니다.

10 이제 블루베리 마카롱을 그려 보아요. 이미 마카롱을 2개나 그렸으니까 금방 그릴 수 있을 거예요. 라일락(956)으로 블루베리 마카롱 전체를 연하게 칠합니다.

11 라일락(956)으로 힘을 살짝 줘서 진하게 명암을 넣어주면서 형태를 잡아줍니다.

12 파르마 바이올렛(1008)으로 어두운 부분을 칠하고 표면 질감도 같이 표현합니다.

완성하기

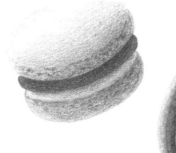

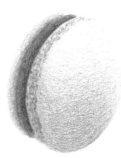

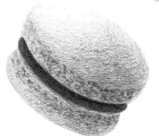

13 바이올렛(932)으로 블루베리 크림을 칠하고, 표면 질감도 더 묘사합니다.

14 블랙(935)으로 블루베리 크림이 마카롱 꼬끄와 닿는 부분에 생기는 그림자를 칠해 완성합니다.

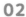

도넛

사용한 색

딸기
크림

- Light Peach (927)
- Blush Pink (928)
- Pink (929)
- Carmine Red (926)
- White (938)

빵

- Sand (940)
- Yellow Ochre (942)
- Goldenrod (1034)
- Burnt Ochre (943)
- Terra Cotta (944)
- Dark Brown (946)

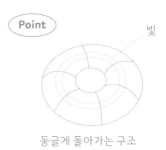

Point

빛

둥글게 돌아가는 구조

1 연필로 큰 타원형을 그려 도넛의 크기를 잡아주고, 윗면이 많이 보이는 원기둥으로 그려주세요. 그리고 중앙에 구멍을 뚫어줍니다. 크림의 테두리는 조금 울퉁불퉁하게 곡선을 처리하는 게 더 자연스럽습니다. 스케치를 깔끔하게 다듬어주고 스케치가 끝나면 지우개로 살짝 닦아냅니다.

2 라이트 피치(927)로 도넛 위의 크림을 칠하는데, 도넛의 곡선으로 돌아가는 구조를 생각하면서 그러데이션을 잘 풀어주면서 칠합니다. 빛을 받는 하이라이트 부분은 종이의 흰색 그대로 남겨주면서 연하게 칠합니다.

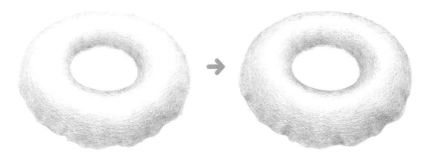

3 블러시 핑크(928)로 도넛 위에 있는 크림의 중간 톤과 어두운 부분을 칠합니다. 라이트 피치(927)와 자연스럽게 이어지도록 그러데이션을 풀어줍니다.

4 핑크(929)로 도넛 위에 있는 크림의 중간 톤과 어두운 부분을 더 칠합니다. 블러시 핑크(928)와 자연스럽게 이어지도록 그러데이션을 풀어줍니다.

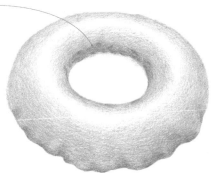

5 카민 레드(926)로 도넛 위에 있는 크림
의 어두운 부분을 더 칠하면서 안쪽의
질감도 같이 묘사합니다. 앞서 그려본
'마카롱(142쪽 참고)'에서의 묘사와 비
슷합니다.

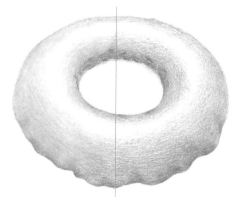

흰색을 섞은 부분 흰색을 섞지 않은 부분
(매끈함) (결이 살아 있음)

6 화이트(938)로 도넛 크림을 전체적으로 칠하되 힘을
조금 가해서 매끈매끈한 질감이 들게 표현합니다. 앞
서 연습해본 '다른 색과 혼합해서 칠하기'의 '흰색을
섞어서 칠하기'를 사용해 칠합니다(19쪽 참고).

7 흰색 때문에 조금 밝아진 톤을 잡아주기 위해 블
러시 핑크(928)과 핑크(929)로 중간 톤과 어두운
부분을 칠합니다. 그리고 한번 더 화이트(938)로
힘을 가해 문지르며 칠해줍니다.

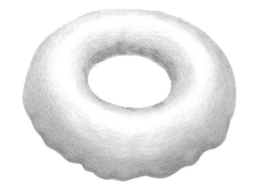

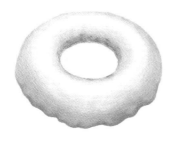

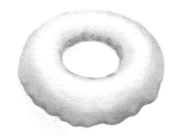

8 이제 빵을 칠해보겠습니다. 샌드(940)로 빵 전체를 칠합니다. 위의 크림과 질감을 다르게 표현하기 위해 '둥글게 칠하기'로 채색합니다. 밑색이므로 힘을 빼고 연하게 칠합니다.

9 옐로 오커(942)를 사용해 '둥글게 칠하기'로 전체를 채색합니다.

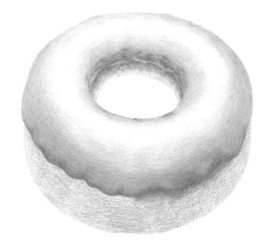

10 골든로드(1034)를 사용해 '둥글게 칠하기'로 어두운 부분과 중간 톤 부분을 잡아주면서 빵 구멍 안쪽의 질감을 묘사합니다. 앞서 했던 '마카롱(140쪽 참고)' 묘사와 비슷합니다. 이게 기본 중심 색감이 됩니다.

11 번트 오커(943)로 빵 구멍 안쪽의 그림자 영역을 칠하고, 겉에도 그림자 영역을 칠합니다. 딸기크림과 빵이 닿는 부분에 그림자가 생기게 됩니다.

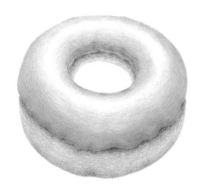
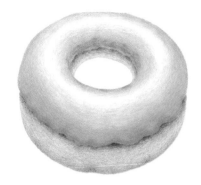

12 번트 오커(943)로 빵의 앞쪽 바닥부분
도 어둠을 살짝 잡아줍니다. 테라 코타
(944)로 그림자 영역을 더 칠합니다.

13 다크 브라운(946)으로 그림자 영역 안
에서 더 어두운 그림자를 표현합니다.
크림 아래 닿는 쪽에서 깊게 골이 파인
곳이 더 어둡기 때문에 그 부분을 칠해
도넛을 완성합니다.

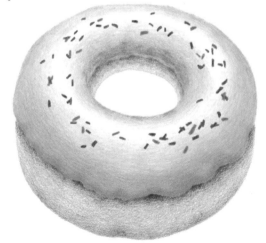

마지막으로 다양한 색의 색연필들을 사용해 도넛의 윗부분을 꾸며보세요.

03

컵케이크

사용한 색

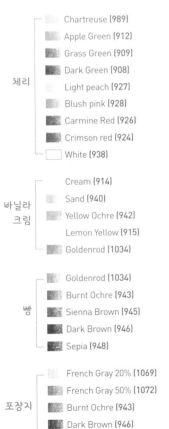

체리
- Chartreuse (989)
- Apple Green (912)
- Grass Green (909)
- Dark Green (908)
- Light peach (927)
- Blush pink (928)
- Carmine Red (926)
- Crimson red (924)
- White (938)

바닐라 크림
- Cream (914)
- Sand (940)
- Yellow Ochre (942)
- Lemon Yellow (915)
- Goldenrod (1034)

빵
- Goldenrod (1034)
- Burnt Ochre (943)
- Sienna Brown (945)
- Dark Brown (946)
- Sepia (948)

포장지
- French Gray 20% (1069)
- French Gray 50% (1072)
- Burnt Ochre (943)
- Dark Brown (946)
- Sepia (948)

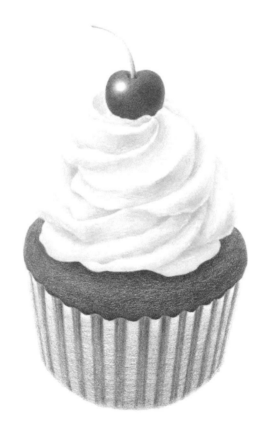

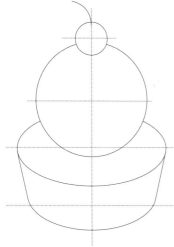

일단 연필로 큰 타원형으로 사이즈를 잡아 줍니다. 바닐라 크림을 원으로 사이즈와 위치를 대략 잡아주고 체리와 빵 부분도 사이즈와 위치를 대략 잡아줍니다.

1

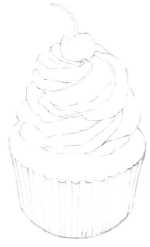

스케치를 꼼꼼하게 해줍니다. 스케치를 꼼꼼히 해야 채색 작업이 수월합니다.

채색하기

2

체리를 먼저 채색할 거예요. 체리의 꼭지 부분을 샤르트 뢰즈(989)로 연하게 살포시 밑색을 칠해줍니다.

애플 그린(912)색으로 어 두운 부분부터 중간면까 지 영역을 칠해줍니다. 왼 쪽 상단을 밝게 해주어 오 른쪽 하단을 어둡게 표현 합니다.

그래스 그린(909)으로 어 두운 부분을 한 번 더 잡아 줍니다.

3 라이트 피치(927)로 체리알을 전체적으로 연하게 살포시 밑색으로 깔아줍니다. 빛을 받는 흰색 하이라이트 부분은 반드시 남겨둬야 합니다.

블러시 핑크(928)로 형태를 조금 잡아주면서 하이라이트 부분을 제외하고 다 덮어줍니다.

4 카민 레드(926)로 중간 면을 칠해줍니다. 밝은부분과 어두운 부분을 살짝 덮어놔도 괜찮습니다.

5

크림슨 레드(924)로 어두운 부분을 잡아줍니다.

Point

어두운 그림자 부분

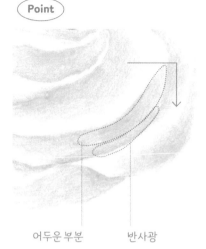

어두운 부분 반사광

6 화이트(938)로 체리의 흰색 하이라이트 부분과 반사광 부분을 칠해줍니다. 열매의 다른 부분도 힘을 빼고 연하게 칠해줍니다. 그러면 매끈한 질감이 표현됩니다.

7 크림(914)으로 바닐라 크림의 밝은 부분을 제외한 나머지를 다 칠해줍니다.

8 샌드(940)로 어두운 부분을 찾아줍니다.

9 옐로 오커(942)로 어두운 부분을 더 채색하여 입체감을 더 표현합니다.

10 레몬 옐로(915)로 바닐라 크림을 연하게 다 칠해줍니다. 그러면 바닐라 크림의 색상이 채도가 더 높아지면서 색감이 더 맛있어보입니다. 너무 노랗게 칠하면 커스터드 크림처럼 보일 수 있으므로 연하게 칠합니다.

11 골든로드(1034)로 가장 어두운 부분을 더 칠해서 입체감을 더 살려줍니다. 어둠 영역 안에도 더 어두운 그림자가 있어요.

12 골든로드(1034)로 빵을 전체적으로 연하게 칠합니다.

13 번트 오커(943)로 빵을 한 번 더 칠해서 초코 색을 만들어줍니다. 빵의 밝은 왼쪽 부분부터 칠하는데 오른쪽 부분보다 밝게 표현해야 하므로 힘을 빼고 연하게 채색합니다.

14 시에나 브라운(945)으로 빵의 어두운 부분(오른쪽과 아래 포장지와 만나는 부분, 크림과 만나는 부분)을 칠합니다.

15 다크 브라운**(946)**으로 어둠 영역 안에서 생기는 깊은 그림자를 찾아줍니다. 바닐라 크림과 닿는 부분에 크림의 그림자가 생기기 때문에 그 부분이 어둡고, 종이 포장지와 빵의 아랫부분에 그림자가 생겨서 어두워요.

16 세피아**(948)**색으로 앞에 과정에서 잡아준 어두운 그림자 부분에서 더 깊은 어둠의 그림자를 찾아서 입체감을 더 살려줍니다. 크림과 닿는 쪽에 움푹 들어간 부분과 종이 포장지와 닿는 쪽에 깊숙이 들어가는 부분을 칠합니다.

1

2

3

4

17

이제 포장지 부분을 채색해 보겠습니다. 앞서 그렸던 호박(62쪽 참고)과 파프리카(73쪽 참고)의 올록볼록한 굴곡을 기억하나요? 그것과 비슷하게 표현할거예요. 프렌치 그레이 20%**(1069)**로 굴곡을 잡아주면서 칠해줍니다. 볼록하게 나온 부분은 빛을 받기 때문에 밝고, 안으로 들어간 부분은 그림자가 생기기 때문에 어두워요.

프렌치 그레이 50%**(1072)**로 명암을 더 진하게 잡아주어 입체감을 더 살려줍니다.

5

6

다크 브라운(946)으로 포장지의 그림자 부분을 더 잡아줍니다. 그리고 포장지에 빵이 닿으면서 색 이 비치는 느낌을 표현합니다.

7

8

세피아(948)로 빵의 그림자 부분을 더 칠해주면 입체감이 더 또렷해집니다.

완성하기

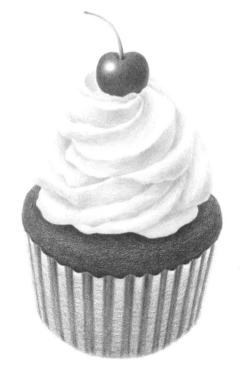

04

아이스크림 와플

사용한 색

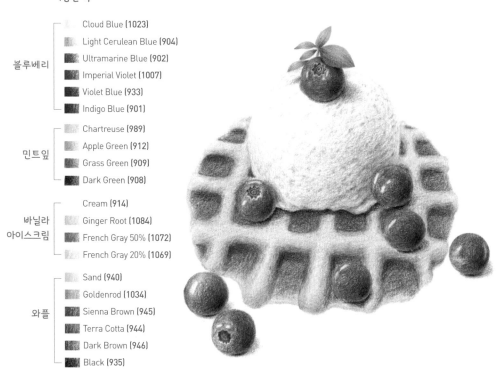

블루베리
- Cloud Blue (1023)
- Light Cerulean Blue (904)
- Ultramarine Blue (902)
- Imperial Violet (1007)
- Violet Blue (933)
- Indigo Blue (901)

민트잎
- Chartreuse (989)
- Apple Green (912)
- Grass Green (909)
- Dark Green (908)

바닐라
아이스크림
- Cream (914)
- Ginger Root (1084)
- French Gray 50% (1072)
- French Gray 20% (1069)

와플
- Sand (940)
- Goldenrod (1034)
- Sienna Brown (945)
- Terra Cotta (944)
- Dark Brown (946)
- Black (935)

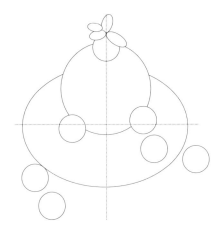

십자(十)형태의 보조선을 긋고, 그 선을 기준으로 와플의 사이즈를 대략 잡아줍니다. 그리고 원형으로 와플 위에 아이스크림의 사이즈와 위치를 잡아주고, 블루베리를 원형으로 사이즈와 위치를 잡아줍니다. 아이스크림 위에 있는 블루베리 위에는 민트잎의 잎사귀도 타원형으로 대략적으로 잡아주세요. 이렇게 각각의 사이즈와 위치를 잡아놓으면 스케치를 더 수월하게 진행할 수 있습니다.

채색하기

1

빛

2 스케치를 지우개로 살짝 닦아낸 후, 클라우드 블루(1023)로 블루베리를 살포시 연하게 다 칠해줍니다. 라이트 세루리안 블루(904)로 중간영역과 어둠 영역을 칠해주어 형태를 찾아줍니다. 빛이 왼쪽 위에서 오는 상태를 묘사할 겁니다.

울트라마린 블루(902)으로 블루베리 꼭지 부분을 찾아서 묘사합니다.

울트라마린 블루(902)으로 중간 톤과 어둠 영역에 색을 올립니다.

3

임패리얼 바이올렛
[1007]으로 중간 톤
영역을 덮어줍니다.

이전에 칠했던 울트
라마린 블루[902]과
자연스럽게 어우러
지게 칠해야 해요.

4

인디고 블루[901]로
그림자를 더 표현해서
입체감을 더합니다.

바이올렛 블루[933]
으로 어둠 영역을 잡
아서 표면의 그림자
를 묘사합니다.

5 나머지 블루베리들도 같은 방법으로 채색합니다. 먼저, 라이트
세루리안 블루[904]로 중간 영역과 어둠 부분을 칠해 형태를
잡습니다.

6 임패리얼 바이올렛[1007]과 울트라마린 블루[902]를 자연스
럽게 어우러지도록 칠해주세요. 느낌을 보기 위해 일단은 연
하게 쌓아주세요. 어떤 것은 임패리얼 바이올렛[1007]을 많이
칠하고 어떤 것은 울트라마린 블루[902]를 많이 칠하는 등 색
의 비율을 달리하여 칠하면 됩니다.

 블루베리를 다 똑같이 칠하면 복사하여 붙여넣은
것처럼 인위적인 느낌이 들기 때문에 각각 다르
게 표현해야 합니다.

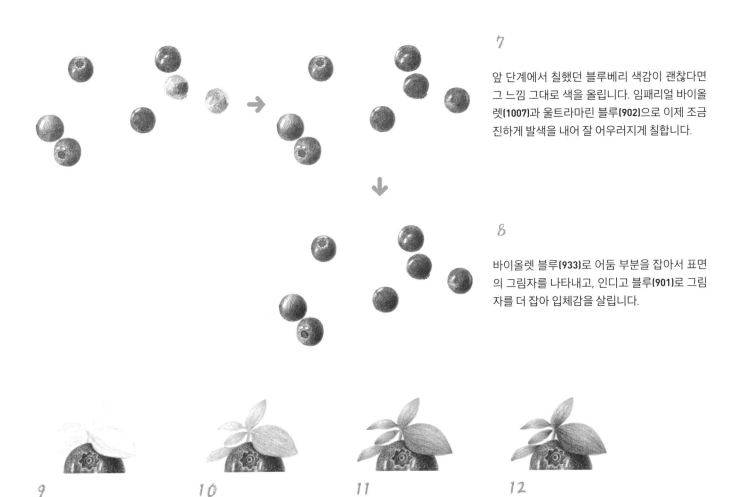

7

앞 단계에서 칠했던 블루베리 색감이 괜찮다면 그 느낌 그대로 색을 올립니다. 임패리얼 바이올렛(1007)과 울트라마린 블루(902)으로 이제 조금 진하게 발색을 내어 잘 어우러지게 칠합니다.

8

바이올렛 블루(933)로 어둠 부분을 잡아서 표면의 그림자를 나타내고, 인디고 블루(901)로 그림자를 더 잡아 입체감을 살립니다.

9

민트 잎은 샤르트뢰즈(989)로 잎과 줄기 전체를 다 연하게 밑색으로 칠해줍니다.

10

애플 그린(912)으로 중간 톤 영역을 칠합니다. 빛을 받아서 밝은 영역을 제외한 나머지를 다 칠하면 돼요.

11

그래스 그린(909)으로 어둠 영역을 넓게 잡습니다. 안쪽으로 말리거나 깊게 들어가는 부분이 어두워요.

12

다크 그린(908)으로 어둠 영역 안의 그림자를 표현합니다.

13 바닐라 아이스크림을 크림**(914)**을 전체적으로 연하게 밑색으로 칠합니다.

진저 루트**(1084)**로 어둠 영역을 칠합니다.

14 프렌치 그레이 50%**(1072)**로 아이스크림 표면의 질감을 표현해줍니다. 색이 조금 진하기 때문에 어둠 영역과 중간 톤 영역에만 해주세요. 앞서 그렸던 마카롱(142쪽 참고)에 들어갔던 질감표현과 비슷한 방법으로 묘사하면 됩니다.

15 프렌치 그레이 20%**(1069)**로 밝은 부분에 질감을 표현합니다.

그리고 프렌치 그레이 20%**(1069)**와 프렌치 그레이 50%**(1072)**로 연하게 칠해서 중간 톤과 어둠 영역에 색감을 더 올리고 표면도 질감을 더 묘사합니다.

 Point

표면 질감도 규칙적이면 인위적인 느낌이 들 수 있기 때문에 불규칙하게 표현합니다.

16 샌드**(940)**로 와플을 연하게 다 칠합니다.

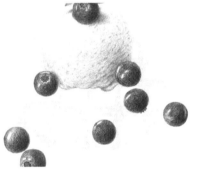

17

빛을 받아서 밝은 영역을 칠해주는 것인데, 와플의 형태를 보면 옴폭하게 들어간 부분은 어둡고 그렇지 않은 부분은 밝습니다.

샌드**(940)**로 밝은 부분의 색감을 나타냅니다.

18 골든로드**(1034)**로 와플의 옆면과 옴폭 들어간 어두운 영역을 연하게 칠해서 나타냅니다.

들어간 어두운 영역 중에서도 바닥보다 안쪽이 더 어둡습니다.

시에나 브라운**(945)**으로 어두운 영역을 칠해서 입체감을 더 내줍니다.

19 골든로드(1034)로 중간 톤 영역을 더 올려서 입체감을 더합니다.

20 테라코타(944)로 중간 톤 영역에 노릇노릇하게 구워진 느낌을 표현해주세요.

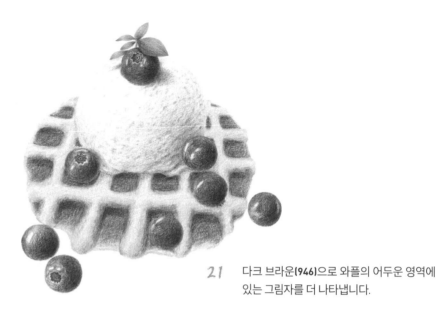

21 다크 브라운(946)으로 와플의 어두운 영역에 있는 그림자를 더 나타냅니다.

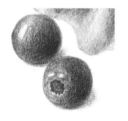 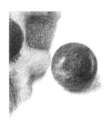

22 와플 주변에 있는 블루베리 그림자를 프렌치 그레이 20%(1069)와 프렌치 그레이 50%(1072)로 표현해줍니다. 그림자는 사물과 닿는 쪽이 진하고 멀어질수록 흐려집니다.

23 와플과 아이스크림이 닿는 부분에 생기는 그림자와 와플 위 블루베리의 그림자를 다크 브라운(946)으로 표현해줍니다.

24 블랙(935)으로 그림자 안에서도 가장 어두운 영역을 살짝 칠해주어 그림자의 입체감을 더 표현합니다. 그림 분위기에 따라 블랙(935)이 너무 튈 것 같으면 세피아(948)를 대체해 사용해도 괜찮아요.

완성하기

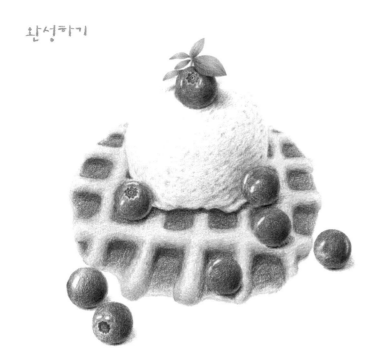

25

골든로드(1034)로 와플을 전체적으로 연하게 칠해서 와플의 색감을 더 먹음직스럽게 만들어주면 완성!

Point 만약 21~23단계에서 너무 힘을 주어 칠해서 와플의 색이 진한 상태라면, 이 단계는 생략합니다.

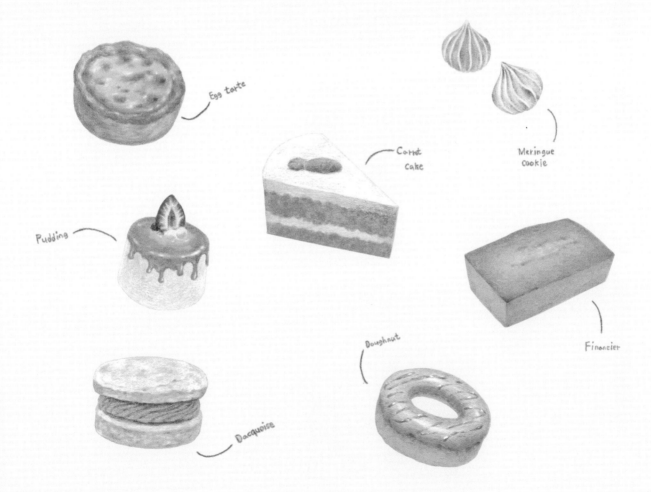

DESSERT CAFE

Egg tarte

Meringue cookie

Pudding

Carrot cake

Financier

Dacquoise

Doughnut

오색 빛깔
민화 마실 컬러링북

최영진 지음 | 100쪽 | 210×270mm

꽃과 나비, 과일 등 복된 기원이 담긴 따뜻한 옛 그림을
손쉽게 완성하는 색연필 민화 컬러링북.
신사임당이 그린 검은 배경의 특별한 도안도 만나 보자.

책가도
민화 마실 컬러링북

최영진 지음 | 88쪽 | 210×270mm

조선 선비의 고아한 서재 속 소품을 한 번,
전체 작품을 한 번 그리는 색연필 민화 컬러링북.
도안의 영감이 된 원화 수록!

블루밍 플라워 컬러링북

플러피(이혜진)지음 ┃ 104쪽 ┃ 190×240mm

인스타그램 34만 팔로워가 사랑한 플러피(이혜진)의
신비롭고 다채로운 정원 친구들을 그려 보자.
귀여운 편지지와 오려서 활용할 수 있는 미니 일러스트까지!

식물세밀화가가 사랑하는 꽃 컬러링북

송은영 지음 ┃ 136쪽 ┃ 170×240mm

클레마티스, 카네이션, 모란 등
색연필로 채색하는 식물세밀화가의 아름답고
섬세한 꽃 도안.

나무 풍경화 컬러링북

배영미 지음 ┃ 120쪽 ┃ 210×270mm

연필과 색연필로 그리는 평화로운 나무 풍경화.
옅은 바탕색이 인쇄된 도안으로 손쉬운 채색!

꽃 한 송이 컬러링북

배영미 지음 ┃ 108쪽 ┃ 210×270mm

연필과 색연필로 그리는 화병 속 아름다운 꽃송이.
마치 향기가 나는 듯이 산뜻한 행복을 주는 꽃을 그려 보자.

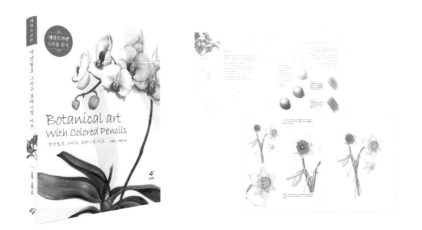

<개정증보판>
색연필로 그리는 보태니컬 아트

이혜련, 이해정 지음 | 128쪽 | 164x236mm

기본기를 다지는 연습과 보태니컬 작품 그리는 법을
알기 쉽고 디테일하게 담은
보태니컬 아트 기법서의 정석!

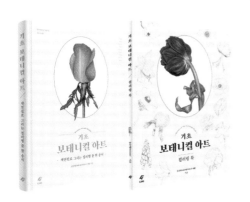

기초 보태니컬 아트
-기법서 & 컬러링북-

송은영 지음

기법서 : 240쪽, 컬러링북 : 52쪽 | 215x275mm

영국 SBA Fellow 송은영 작가가
18가지 꽃과 6가지 잎 그리는 방법을
아주 자세하게 설명해
혼자서도 보태니컬 아트 완벽 마스터!